设计思维 + 设计工具 + 设计实践

红糖美学 ◎ 著

## 内容提要

本书是专门为设计初学者和爱好者打造的设计入门教程，共包含3个部分。第一部分介绍了从无到有的设计构思，其中第1章通过3个典型案例的对比和解析，讲解设计前的信息分析方法；第2章介绍了好设计的6个创作步骤。第二部分为第3章到第8章，详细介绍了开阔思路和提升作品表现力的6种常用设计工具及使用方法，分别是"跷跷板""对焦器""变形器""灯泡""翻译蛋""放大镜"。第三部分为第9章到第12章，详细解析了文字的基础知识与表现方法、配色技巧、构图方式，以及图表的实际设计应用。

本书内容丰富，讲解循序渐进，整体风格自由轻松，适合设计爱好者、新手设计师、艺术与新媒体相关专业的学生学习和阅读，也适合作为与设计相关的专业的教材。

### 图书在版编目(CIP)数据

设计基础：设计思维+设计工具+设计实践 / 红糖美学著. — 北京：北京大学出版社，2023.5

ISBN 978-7-301-33902-2

Ⅰ.①设⋯ Ⅱ.①红⋯ Ⅲ.①艺术－设计 Ⅳ.①J06

中国国家版本馆CIP数据核字(2023)第062064号

| | | |
|---|---|---|
| 书　　名 | 设计基础：设计思维+设计工具+设计实践 | |
| | SHEJI JICHU: SHEJI SIWEI+SHEJI GONGJU+SHEJI SHIJIAN | |
| 著作责任者 | 红糖美学　著 | |
| 责任编辑 | 刘　云　孙金鑫 | |
| 标准书号 | ISBN 978-7-301-33902-2 | |
| 出版发行 | 北京大学出版社 | |
| 地　　址 | 北京市海淀区成府路205号　100871 | |
| 网　　址 | http://www.pup.cn　　新浪微博：@北京大学出版社 | |
| 电子信箱 | pup7@pup.cn | |
| 电　　话 | 邮购部 010-62752015　发行部 010-62750672　编辑部 010-62570390 | |
| 印　刷　者 | 北京宏伟双华印刷有限公司 | |
| 经　销　者 | 新华书店 | |
| | 720毫米×1020毫米　16开本　13.5印张　329千字 | |
| | 2023年5月第1版　2023年5月第1次印刷 | |
| 印　　数 | 1-4000册 | |
| 定　　价 | 88.00元 | |

未经许可，不得以任何方式复制或抄袭本书之部分或全部内容。
**版权所有，侵权必究**
举报电话：010-62752024　电子信箱：fd@pup.pku.edu.cn
图书如有印装质量问题，请与出版部联系，电话：010-62756370

# 前　言

PREFACE

设计无处不在，它可能存在于我们随手拿起的一支笔、一本书，或是手中的一个咖啡杯、十字路口的交通标志，设计与我们的生活息息相关。设计的本质是向公众传递信息。设计不是高冷、晦涩难懂的，它也可以亲切、接地气，有爱的设计会让你欲罢不能！

本书风格简洁轻松、图例直观丰富，是一本针对各行业设计初学者和爱好者的入门教程。

本书主要内容如下。

第一部分为读者梳理了完整的设计流程，让初学者了解一个设计如何从构思开始，一步步变成让人惊艳的好设计。

第二部分通过6个设计工具，将晦涩难懂的设计理论变成轻松的小案例，让读者在翻阅中不知不觉地已经了解了设计的本质。

第三部分深入解析了文字、色彩、图片和图表这4部分关键的设计入门知识点，使初学者看一本书就能明白设计入门的诀窍。

书中的每一个细节都可以让读者体会到设计的魅力，相信我，你离好的设计作品，只有一本书的距离！希望本书能够给热爱设计的人提供有效的帮助，让大家在设计的道路上更进一步！

**温馨提示**

本书相关学习资源及习题答案可扫描"博雅读书社"二维码，关注微信公众号，输入本书77页资源下载码，根据提示获取。也可扫描"红糖美学"二维码，添加客服，回复"设计基础"，获得本书相关资源。

博雅读书社

红糖美学

# 目录

CONTENTS

**PART 1**

## 从无到有的设计构思

| | | |
|---|---|---|
| 9 | **CHAPTER 1** | 设计前的信息分析 |
| 12 | *CASE A* | 饮品的成分、原料 |
| 14 | *CASE B* | 舒适的店铺环境 |
| 16 | *CASE C* | 丰富的饮品种类 |
| 18 | | 习题 |
| | | |
| 19 | **CHAPTER 2** | 好设计的创作流程 |
| 20 | *STEP 1* | 梳理信息之间的关系 |
| 20 | | 梳理图形 |
| 21 | | 绘制结构草图 |
| 22 | *STEP 2* | 确定风格方向 |
| 22 | | 表现风格 |
| 23 | | 版式风格 |
| 24 | | 选出最合适的方案 |
| 26 | *STEP 3* | 设计结构框架 |
| 28 | *STEP 4* | 选择个性字体 |
| 30 | *STEP 5* | 适当增减画面元素 |
| 32 | *STEP 6* | 提高细节完成度 |
| 34 | | 习题 |

# 35 PART 2
## 设计师必不可少的6个工具

**37** | **CHAPTER 3** 跷跷板 强调重点
38 　CASE A 家居产品网页设计
40 　CASE B 护肤产品海报设计
42 | 习题

**43** | **CHAPTER 4** 对焦器 聚焦主角
44 　用颜色突出视觉主体
46 　用留白作出区分
48 　用面积对比突出主体
50 　打破秩序增加吸引力
52 | 习题

**53** | **CHAPTER 5** 变形器 元素拟人化
54 　字体会说话
56 　不同场景的文字编排
58 　版式结构
60 　设计风格与性格
62 　色彩也有年龄
64 | 习题

**65** | **CHAPTER 6** 灯泡 捕捉灵感
66 　店铺首页活动海报
68 　茶艺会电子海报
70 　摄影展览海报
72 | 习题

**73** | **CHAPTER 7** 翻译蛋 文字与图片
　　　信息的传达
74 　信息化和图示化的设计风格
76 　旅游活动宣传海报
80 　个人求职简历
85 　注意！使用图标的注意事项
86 | 习题

**87** | **CHAPTER 8** 放大镜 细节体现完美
88 　放大细节，探索微妙的变化
93 　视觉带来的不同感受
93 　　颜色之间的差别
94 　　字体之间的差别
95 　　符号之间的差别
96 　设计细节调整
96 　　文字细节调整
98 　　颜色细节调整
99 　　照片细节调整
100 　　轮廓细节调整
102 　数据与视觉之间存在差异
104 | 习题

# 105 PART 3
## 设计元素解剖课

| | | | |
|---|---|---|---|
| **107** | **CHAPTER 9　文字的力量** | 167 | 颜色与视觉 |
| 108 | 文字要素的解剖 | 168 | 颜色与味觉 |
| 108 | 　拆解文字 | 169 | 颜色与嗅觉 |
| 118 | 　常见字体 | 170 | 颜色与听觉 |
| 124 | 　文字组合 | 171 | 颜色与触觉 |
| 132 | 文字的强大表现力 | 172 | 颜色与记忆 |
| 132 | 　案例展示 | **178** | **习题** |
| 134 | 　大标题突出主角感 | | |
| 136 | 　描述性文字的编排 | **179** | **CHAPTER 11　用图片传递信息** |
| 138 | 　增强正文的表现力 | 180 | 学会"看"图片 |
| 140 | 　关键词突出关键信息 | 185 | 　看主角 |
| 142 | 　修饰性文字 | 187 | 　看比例 |
| **144** | **习题** | 189 | 　看结构 |
| | | 190 | 学会"感受"图片 |
| **145** | **CHAPTER 10　掌握色彩** | 190 | 　①用来感受和阅读的图片 |
| 146 | 认识色彩 | 192 | 　②根据对比产生故事 |
| 147 | 　什么颜色？ | 194 | 　③根据信息选择照片 |
| 148 | 　有多鲜艳？ | 196 | 学会"放置"图片 |
| 149 | 　有多亮？ | 196 | 　运用图片进行不同组合 |
| 150 | 　显示器颜色模式 | 198 | 　强调重点图片的大小 |
| 151 | 　印刷颜色模式 | 200 | 　如何挑选图片 |
| 152 | 　颜色性格印象 | 202 | 　根据图片外形进行编排 |
| 154 | 基本的配色技巧 | **204** | **习题** |
| 158 | 理性思维与感性思维的碰撞 | | |
| 159 | 　突出部分颜色 | **205** | **CHAPTER 12　数据可视化图表设计** |
| 160 | 　颜色分明暗 | 206 | 大数据也可以变精细 |
| 161 | 　颜色增强亮点 | 208 | 正确使用不同的图表 |
| 162 | 　颜色增强标识的识别性 | 212 | 图表里的信息变化 |
| 163 | 　颜色分组 | 215 | 优化数据的视觉表现 |
| 164 | 　颜色分层次 | **216** | **习题** |

PART

*STEPS*

# 从无到有的
# 设计构思

| CHAPTER 1　设计前的信息分析　　Page 9 ▶
| CHAPTER 2　好设计的创作流程　　Page 19 ▶

本书开篇以"饮品宣传"为设计主题展开讲解。下面提供了一张素材图片,大家先试着构思一下应该怎样进行设计。

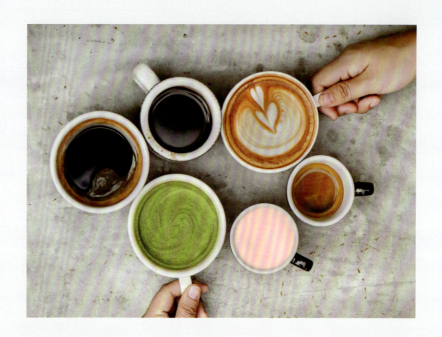

图片做背景装饰?

文字与图片相结合?

活泼的斜构图?

图片经退底处理后整齐排列?

# CHAPTER 1
## 设计前的信息分析

当你尝试画草图时，有没有感觉难以下笔？因为上一页的案例只给出了一张素材图片，宣传目的、载体、针对人群、设计风格等信息都没有提及。在没有任何要求约束的情况下，设计就失去了方向。

虽然都需要以逻辑作支撑，但设计和做数学题不一样，设计的答案不是唯一的。相同的结构使用不同的表现手法，能够呈现出很多种方案。简单来说，一个好的设计需要同时满足客户需求与视觉美感。

下一页我们就以"饮品宣传"为主题，根据不同的需求着手设计，看看案例之间会有什么差异。

## 想传达给什么样的人
### 用户群体

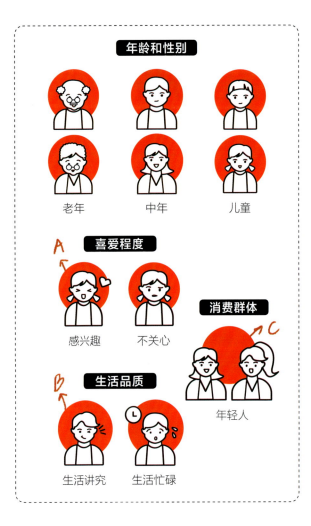

## 想传达什么信息
### 产品卖点

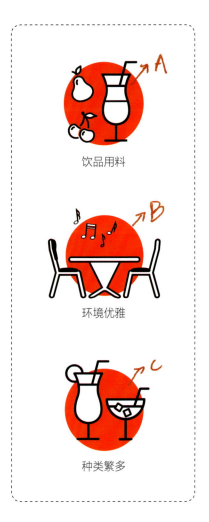

## CASE

| | | |
|---|---|---|
| **A** | 十分喜爱喝饮料的人 | 饮品的成分、原料 |
| **B** | 追求精致生活的人 | 舒适的店铺环境 |
| **C** | 结伴逛街的年轻人 | 丰富的饮品种类 |

## 为什么要传达
### 宣传目标

## 在什么时间、地点传达
### 消费时间及场所

| | | |
|---|---|---|
| 塑造健康、天然的形象 | 配餐饮品 | Page 12 ▶ |
| 良好的体验感 | 享受下午茶时光 | Page 14 ▶ |
| 满足多种需求 | 朋友聚会 | Page 16 ▶ |

## CASE A  饮品的成分、原料

CASE A的宣传重点在于对原材料的展示,从而表现出健康、天然的产品形象,并且满足喜欢在吃饭时加餐的顾客,因此需要设计能增进食欲的效果。

**配色消极**
配色上使用了大量的黑色,给人低沉、消极的感觉。

**信息层次不明显**
字体大小、粗细的使用太平均,看不出信息的重点。

**图片素材不统一**
产品照片的背景风格不统一,整个版面显得混乱。

**文字编排凌乱**
文字分别采用了左、中、右3种对齐方式,版面缺乏秩序,影响美观。

# GOOD!

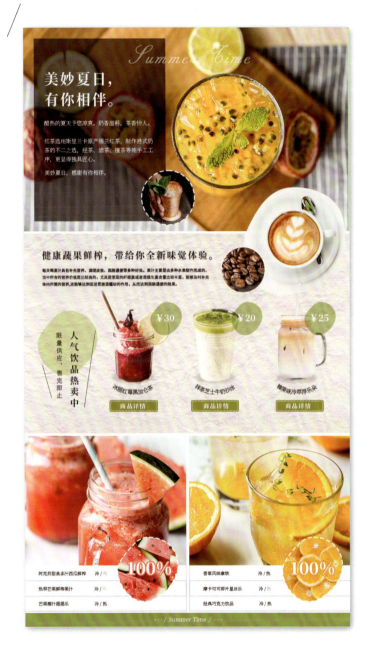

**明快的配色**
明快的黄色搭配淡绿色，给人留下清爽、美味的印象。

**大面积的产品效果图展示**
产品效果图展示的面积尽量放大，能清楚地传达产品的信息。

**清晰的浏览顺序**
依照分类由上至下浏览，可以清楚地了解版面信息。

**统一的图片风格**
对不同背景的图片采取退底的处理方式，减少干扰。

与上页案例对比来看，本页的案例显然更符合宣传要点。明快的色彩可以增进食欲，产品图片直观地展示了饮品的原料，整体版面协调统一，这样的设计无疑具有更好的宣传效果。

## CASE B 舒适的店铺环境

CASE B的宣传重点在于对店铺环境的展示，要表现出优雅、舒适、高端的店铺形象，提升客人的消费体验感。

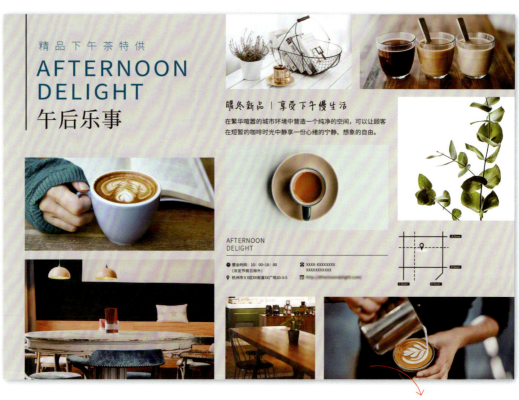

**文字内容被截断**
广告中的文字信息被图片截断，因此阅读效果不佳。

**图片编排凌乱**
图片的尺寸各不相同，整体排列不整齐，显得十分凌乱。

**宣传内容有偏差**
版面中的主要图片不突出，没有达到宣传的主要目的。

**背景与图片不协调**
在浅灰色的背景下，有的图片融合在一起，有的则对比强烈，导致版面失衡。

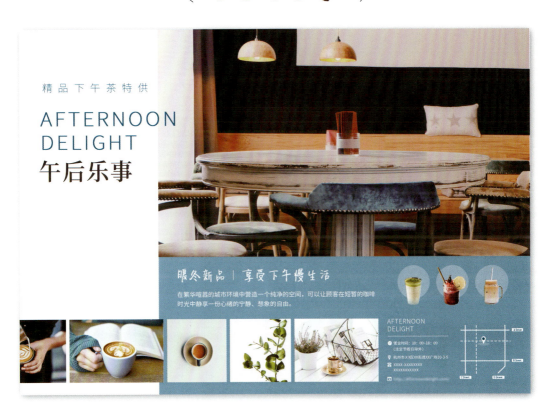

## GOOD!

**留白制造空间感**
左侧的留白突出了标题，增加了主图的空间延伸感，给人高端、优雅的印象。

**图片内容主次分明**
放大了主要图片，其余小图也统一了高度，宣传重点一目了然。

**背景色使版面协调**
背景使用的蓝色在标题和图片中都出现了，使整个版面在色彩上更加协调、统一。

 与上页案例对比来看，本页的案例显然更符合宣传要点。大图直观地展示了优雅、高端的店铺环境，适当的留白提升了画面品质，本页案例突出了图片主次关系和留白对于信息传递的重要性。

## CASE C  丰富的饮品种类

CASE C的宣传重点在于展示丰富的饮品种类，主要针对结伴逛街的年轻人，因此在设计上要达到满足不同人群需求的目的。

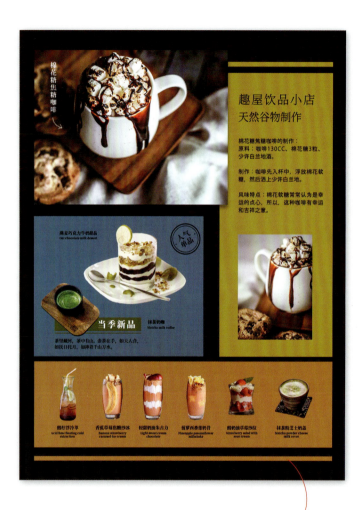

### 主标题不够突出
主标题字体太细，色彩、大小不突出，存在感较弱。

### 配色缺乏品质感
较多的用色虽然给人丰富、饱满的印象，但品质也下降了。

### 文字颜色影响阅读
背景颜色较浓重，而文字使用黑色，这导致明暗对比弱，降低了文字的可读性。

### 版块间距不统一
不均匀的间距使版块间的关系混乱，并且影响整体的美感。

## 标题的装饰感增强

组合图形和横纵编排文字增强了标题的装饰感,提高了标题的吸引力。

## 图片给人的印象强烈

将主图放大至整个海报的2/3,三边做出血处理,增强了视觉冲击力。

## 配色温暖、素雅

底色选择棕黑色,让人联想到咖啡温暖、醇厚的感觉。

## 文字用色易于辨识

棕黑色的底色搭配白色的文字,主图的白色部分叠加了黑色的文字,内容清晰易读。

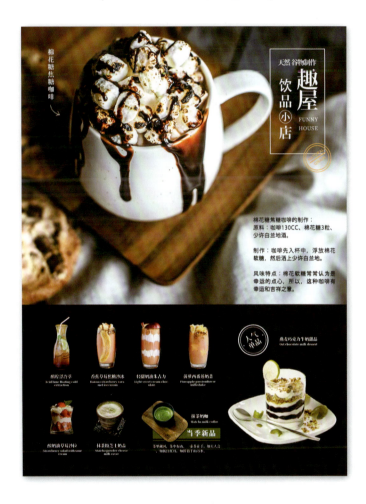

上页与本页的案例都表现出了"饮品种类丰富"这一特点,但上页的案例缺少品质感,重点不明确,本页的案例则张弛有度,更具有吸引力。综合来看,本页的案例更胜一筹。

分析下面这张设计作品想要传达给什么样的人?想要传达什么信息?传达的目的是什么?适合什么样的宣传场景?

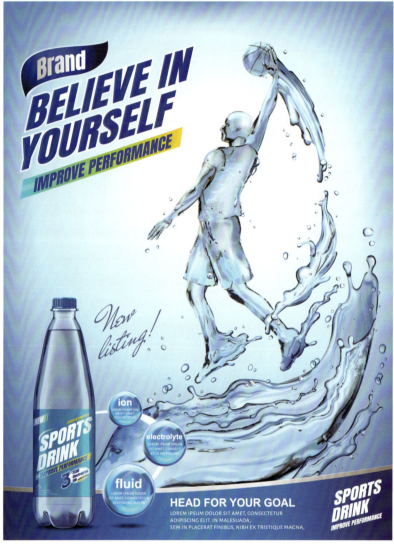

(习题答案见资源下载文件)

注:①本书有些图中的文字只是为了表现设计效果,无具体意义,特此说明。
　　②资源下载文件获取方式见前言部分。

## CHAPTER 2
# 好设计的创作流程

一个作品从草图构思到成品，最初都要经历多个方案的抉择，而设计中期会出现反复的修改。设计过程并不是从头到尾畅通无阻的，但按照从整体到细节的流程可以尽可能地提高设计的效率。下面以某餐厅的新品菜单设计为例，示范创作流程。

❶ 梳理信息之间的关系

❷ 确定风格方向

❸ 设计结构框架

❹ 选择个性字体

❺ 适当增减画面元素

❻ 提高细节完成度

## STEP 1 梳理信息之间的关系

开始设计之前要整理好可能用到的信息，厘清信息之间的关系，提前规划好设计的流程与进度。

### 梳理图形

梳理图形不需要特别复杂的操作，只需确认信息之间的结构关系就可以了。例如，在内容的处理上是统一平等对待，还是着重突出某个信息，这些问题在设计初期就应该考虑清楚。

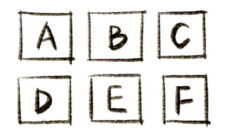

如果 A～F 为并列关系，则采用同样的处理方式。

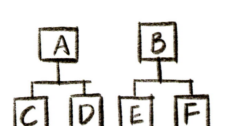

如果 A 和 B 分别与 C、D 和 E、F 为从属关系，比如信息 A 下包含了信息 C、D，可以用结构图对 A 和 B 进行更详细的说明。

设计内容需要展示两个主打菜品和4个常规菜品，采用部分并列和部分对比的展示方式，能更准确地表达信息。

A 和 B 与 C、D、E、F 为部分并列及部分对比的关系，通过不同大小来表现，可以突出重点内容。

## 绘制结构草图

水平对称的版式结构。编排整齐、清晰,轴对称的形式给人庄重、权威的印象。

分区式的版式结构。整体分为主打菜品和常规菜品两个版块,信息分类上更直观,方便顾客快速筛选。

自由的版式结构。常规菜品交错编排,主打菜品分别放于两边,可以使版面显得更加活泼、轻松。

## STEP 2 确定风格方向

整理好信息层次后,接下来可以从表现风格和版式风格上明确大致的设计方向。设计是从整体到局部逐渐细化的过程,确定设计风格方向可以避免后期大幅修改。

**表现风格**

整齐分布 ⇔ 自由分布

果断的直线 ⇔ 柔和的曲线

采用自由灵活的版式编排!
运用柔和的曲线打造亲切感!
淡色调、偏暖的色调可以让食物看起来更加可口!

# 版式风格

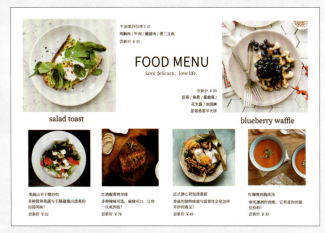

### 整齐但过于刻板

该版式虽然很整齐,但用在本案例中显得过于刻板,很难给人亲切感。这样的版式更适用于商务会谈、医疗器械等的展示。

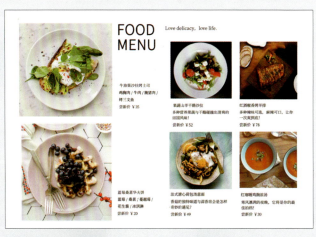

### 直观却过于呆板

该版式让信息分类更加直观,但用在需要表现特色的餐厅菜单上,就显得很拘谨了。这样的版式往往更适合图表展示、数据整理等。

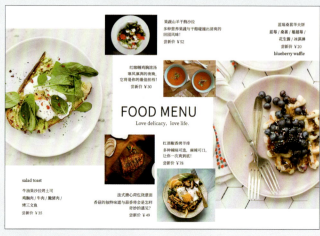

**编排自由，轻松活泼**

采用较为自由的版式，图片摆放错落有致、整体氛围轻松，两边的图片采用出血处理，增强了视觉冲击力。

## 选出最合适的方案

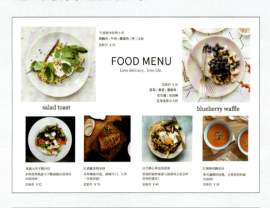

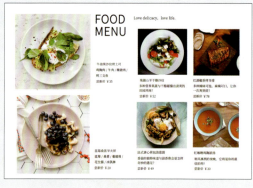

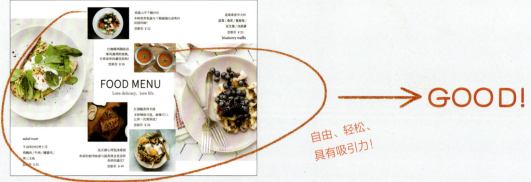

GOOD!

自由、轻松、
具有吸引力！

蓝莓桑葚华夫饼
蓝莓 / 桑葚 / 蔓越莓 / 花生酱 / 冰淇淋
尝新价 ¥20
blueberry waffle

# FOOD MENU
Love delicacy, love life.

果蔬山羊干酪沙拉
多种营养果蔬与干酪碰撞出清爽的田园风味!
尝新价 ¥52

红咖喱鸡胸浓汤
寒风凛冽的夜晚,它将是你的最佳拍档!
尝新价 ¥30

红酒椒香烤羊排
多种辣味可选,麻辣可口,让你一次爽到底!
尝新价 ¥78

法式潜心荷包瓷意面
香菇的独特味道与蒜香格会是怎样奇妙的遇见?
尝新价 ¥49

salad toast
牛油果沙拉烤土司
鸡胸肉 / 牛肉 / 腌猪肉 / 烤三文鱼
尝新价 ¥35

## STEP 3 设计结构框架

其实设计和画画的过程类似,从画面构图或人物结构入手,先绘制大概的形态,再逐步细化。如果一开始就急于表达某个有趣的细节,注意力就容易限制在局部,不能俯瞰全局。所以,在设计时要先确定结构框架,再填充细节,让画面内容清晰、视觉效果平衡,给人一目了然之感。

### 图片的退底处理

将俯拍的菜品图片沿容器边缘做退底处理。与有背景的矩形图片相比,这样的手法更能凸显美食本身,并且充满亲切感。

去掉背景

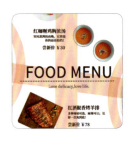

### 标题编排在横竖轴相交的位置

版式结构中横竖轴相交的位置是版面的重心所在,将主题信息放在此处,可以使版面在视觉上更加协调、平衡。

突出主题

### 调整字号大小,突出信息层级

将重点信息放大,次要信息缩小,通过大小对比来明确层次关系。信息间适当的留白也可以起到突出重点信息的作用。

强调层级

## 蓝莓桑葚华夫饼

蓝莓 / 桑葚 / 蔓越莓 / 花生酱 / 糖浆 / 冰淇淋

尝新价 ￥20

blueberry waffle

## 果蔬山羊干酪沙拉

多种营养果蔬与干酪碰撞出清爽的田园风味！

尝新价 ￥52

## 红咖喱鸡胸浓汤

冷风凛冽的夜晚，它将是你的最佳拍档！

尝新价 ￥30

# FOOD MENU
Love delicacy, love life.

## 红酒椒香烤羊排

多种辣味可选，让你一次爽到底！

尝新价 ￥78

## 法式溏心荷包浇意面

香菇的独特味道与荤菜会是怎样奇妙的遇见？

尝新价 ￥49

## 牛油果沙拉烤土司

鸡胸肉 / 牛肉 / 腌猪肉 / 烤三文鱼

尝新价 ￥35

salad toast

# STEP 4 选择个性字体

在文字运用方面,不同的字体搭配会形成不同的风格,进而影响设计的整体效果。同时,为了准确地向消费者传递产品信息,还要考虑可读性。文字的可读性要大于装饰性,好的设计要两者兼顾。

### 选择适合的字体
英文标题采用了手写字体,表现出了优雅的书写风格。中文则采用粗细不同的黑体字,属于较普通的现代字体,文字排列的表现性较强。

个性定位

### 将文字路径进行图形化处理
将文字路径进行拱形弯曲处理,使其与菜品的容器边缘更贴合,在传达信息的同时起到了装饰作用,增强了版面的活跃氛围。

突出氛围

### 加粗文字
如果需要凸显信息的层级关系,除了放大文字,还可以加粗文字。文字粗细对比明显,才能更好地突出重点信息。

突出重点

### 文字与底色的明暗差异
黑白两色的明暗差异最大,所以白底黑字的辨识度很高,可以通过调整文字与底色的明暗差异来控制信息传达效果的强弱,引导阅读。

信息聚焦

## 蓝莓桑葚华夫饼

蓝莓 / 桑葚 / 蔓越莓 / 花生酱 / 冰淇淋

尝新价 ¥20

*Blueberry Waffle*

## 果蔬山羊干酪沙拉

多种营养果蔬与干酪碰撞出清爽的田园风味！

尝新价 ¥52

## 红咖喱鸡胸浓汤

寒风凄冽的夜晚，它将是你的最佳拍档！

尝新价 ¥30

# Food Menu

*Love delicacy, love life.*

## 红酒椒香烤羊排

多种辣味可选，麻辣可口，让你一次爽到底！

尝新价 ¥78

## 法式溏心荷包浇葱面

香菇的独特味道与蒜香将会怎样奇妙的遇见？

尝新价 ¥69

## 牛油果沙拉烤吐司

鸡胸肉 / 牛肉 / 腌猪肉 / 烤三文鱼

尝新价 ¥35

*Salad Toast*

## STEP 5 适当增减画面元素

在一个好的设计作品里,每一个元素都不应该是多余的,我们要思考这个设计细节是否起到了适当的作用。如果元素重复、产生了干扰,应当删减;如果元素缺失或者表现力度不够,应当适当增加。

⊕ **健康、增强食欲的配色**

食物在红黄色系等暖色调氛围下通常会给人美味、食欲大增的感觉,再结合菜品本身的颜色,确定橙黄色、棕色和米黄色的搭配。

氛围引导

⊕ **为图片增加投影,更具有立体感**

为退底后的图片加上投影,可以使其具有较强的实物感。注意投影的方向要与照片实际的光影条件匹配,这样才能显得自然、逼真、不违和。

产品塑造

⊖ **减少文字编排的行数**

缩小菜品的说明文字,将其从之前的两行字调整为一行,使展示的信息更加直观,版式更加简洁。细小的文字还可以起到线条装饰的作用。

提高阅读效率

⊖ **减少过多的字体**

将字体改为宋体,比起黑体字,宋体中文纤细轻巧,英文进行衬线装饰,更适合案例中的产品。减少过多的字体,可以让作品的风格更统一。

提高字体统一性

## 蓝莓桑葚华夫饼

蓝莓 / 桑葚 / 蔓越莓 / 花生酱 / 冰淇淋

尝新价 ￥20

## 果蔬山羊干酪沙拉

多种蔬菜与干酪碰撞出清爽的田园风味！

尝新价 ￥52

# Food Menu

Love delicacy, love life.

## 红咖喱鸡胸浓汤

寒风凛冽的夜晚，它将是你的最佳拍档！

尝新价 ￥30

## 红酒椒香烤羊排

多种辣味可选，麻辣可口，让你一次爽到底！

尝新价 ￥78

## 法式溏心荷包浇意面

香茹的独特味道与蒲鸡肉会是怎样奇妙的邂逅？

尝新价 ￥49

## 牛油果沙拉烤吐司

鸡胸肉 / 牛肉 / 腊猪肉 / 烤三文鱼

尝新价 ￥35

## STEP 6 提高细节完成度

此时,整个设计方案已经基本完成,只需要再丰富一下细节,提升设计的品质,以达到从整体到局部的美观性。另外,根据整体氛围的需要,可以让版面显得更加欢快、热闹。

### 叠加纸质纹理

在底图上叠加纸质的纹理,这样的细节设计可以使人联想到柔软的触感,给人天然、亲切、健康的印象。

增强品质感

### 菜名加标签装饰

之前的文字形式比较单调、平庸,现在为两个主打菜品加上标签后,信息的主次关系更加明确,版面也更具有层次感。

强调个性

### 加入手绘插图

在留白较多的位置点缀几个蔬菜的手绘插画,可以增加图版率,营造热闹欢快的气氛,使版面更具有动感。

增添热闹氛围

### 白框使版面更加真实

自由的编排结合白色的边框,增强了设计的整体感,将边框放在出血图片的下方,制造"出框"效果,使整个设计更具有视觉冲击力。

增强冲击力

## Blueberry Waffle

### 蓝莓桑葚华夫饼
蓝莓 / 桑葚 / 蔓越莓 / 花生酱 / 冰淇淋
尝新价 ￥20

## Food Menu
Love delicacy, love life.

### 果蔬山羊干酪沙拉
多种营养果蔬与干酪碰撞出浓郁的田园风味！
尝新价 ￥52

### 红咖喱鸡胸浓汤
寒风凛冽的时夜晚，它就是你的最佳拍档！
尝新价 ￥30

### 红酒椒香烤羊排
多种酱味可选，麻辣可口，让你一次吃到底！
尝新价 ￥78

### 法式溏心荷包浇意面
春天的独特味道与番茄酱会是怎样奇妙的遇见？
尝新价 ￥49

## Salad Toast

### 牛油果沙拉烤吐司
鸡胸肉 / 牛肉 / 酒渍肉 / 烤王文鱼
尝新价 ￥35

请根据学到的设计创作流程,重新梳理下面作品的图片关系,优化版式风格,使版面规整的同时具有灵动感。

(习题答案见资源下载文件)

*PART*

**TOOLS**

## 设计师必不可少的 6 个工具

| CHAPTER 3 | **跷跷板** 强调重点 | Page 37 |
| CHAPTER 4 | **对焦器** 聚焦主角 | Page 43 |
| CHAPTER 5 | **变形器** 元素拟人化 | Page 53 |
| CHAPTER 6 | **灯泡** 捕捉灵感 | Page 65 |
| CHAPTER 7 | **翻译蛋** 文字与图片信息的传达 | Page 73 |
| CHAPTER 8 | **放大镜** 细节体现完美 | Page 87 |

# 如何让画面内容有重点?

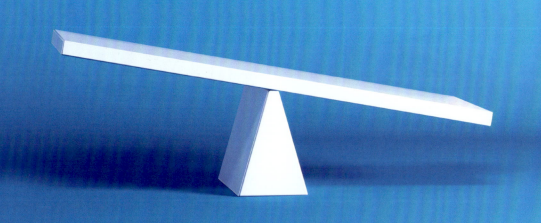

# 跷跷板

**强调重点**

设计时，经常会出现作品中想要传达的信息量与可以传达的信息量不对等的情况。如果信息过多，版面就会变得繁杂，让人看不下去；而信息量过少，作品则易显得单薄，无法完整地表达设计目的。因此从需要传达的信息中找出重点，使版面内容详略得当。

## 流程概览

如果把创作的过程看成坐跷跷板，那么在设计中做好信息间的平衡就显得非常重要了，通常有一个明确的流程之后再开始着手创作。

**STEP 1** 整理要传达的信息

创作开始之前应该了解设计的需求，整理出想要传达的信息。

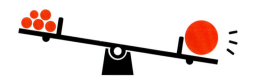

**STEP 2** 确定哪一个更重要

为了更直观地表达所需的效果，不能将所有信息都呈现给大家，这时可以把它们放在跷跷板上，然后确定优先顺序。

| 重要的 | 表现形式 | 次要的 |
|---|---|---|
| 大 | 体量 | 小 |
| 醒目 | 颜色 | 淡化 |
| 粗 | 粗细 | 细 |
| 多 | 数量 | 少 |
| 强 | 强度 | 弱 |
| …… | …… | …… |

**STEP 3** 强调重点，营造亮点

根据设计的需求突出强调重点，弱化其他次要信息。左侧表格中列举了一些常用的表现形式，可以通过对比、衬托营造视觉亮点。

## CASE A 家居产品网页设计

**STEP 1** 整理要传达的信息

- 3种颜色可选
- 简约的设计
- 促销大降价
- 细节设计

- 局部展示
- 超劲爆价格
- 边桌的细节设计
- 详细的文字解说

**STEP 2** 确定哪一个更重要

**丰富的色彩**  　　　　　**精致的设计**

**STEP 3** 强调重点，营造亮点

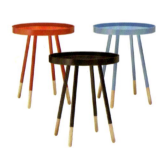

提供更加丰富的色彩以供选择。将不同色彩的边桌按照透视关系放置，增强空间感，使版面显得更加直观、生动。

放大图片，展示边桌的细节设计，并且添加引线对其进行解释说明。

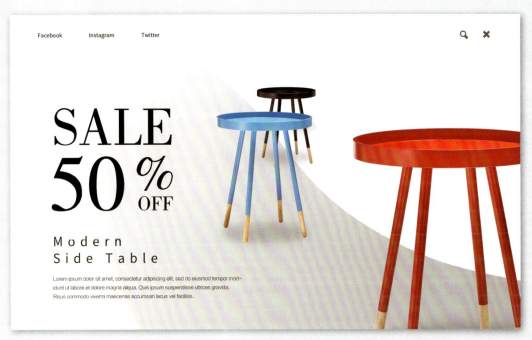

3种色彩可选

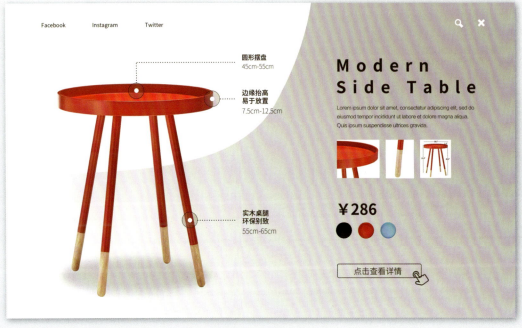

精致的细节设计

## CASE B 护肤产品海报设计

### STEP 1
整理要传达的信息

- 产品的外观细节
- 成分是什么
- 产品的研发历程
- 使用方式
- 产品的具体功效
- 产品展示
- 产品的氛围感
- 代言人形象

### STEP 2
确定哪一个更重要

**健康的护肤成分**　　**良好的品牌形象**

### STEP 3
强调重点，营造亮点

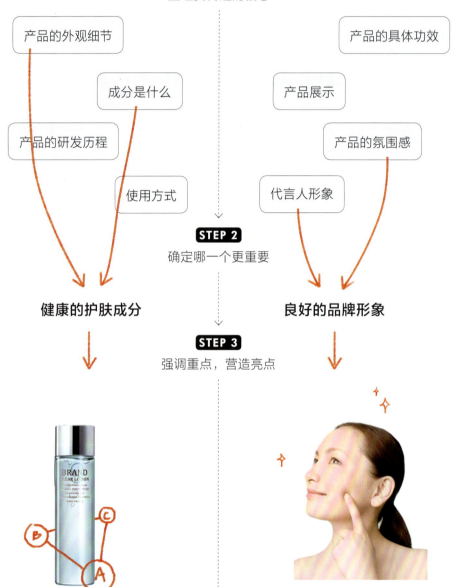

将产品的护肤成分通过图示化的方式展现出来，这样比文字叙述更直观、易懂。

在广告中放入美丽的女性形象，可以增强视觉吸引力，带给人愉悦的心情，进而对品牌形象产生良好的印象。

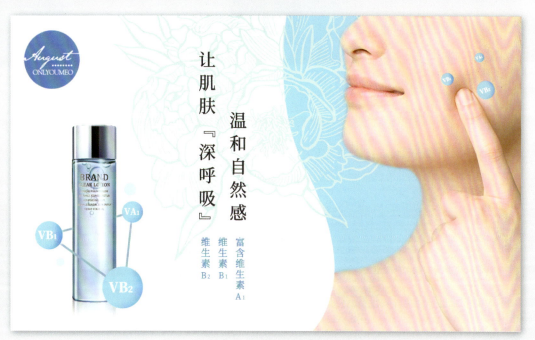

温和、健康的体验感

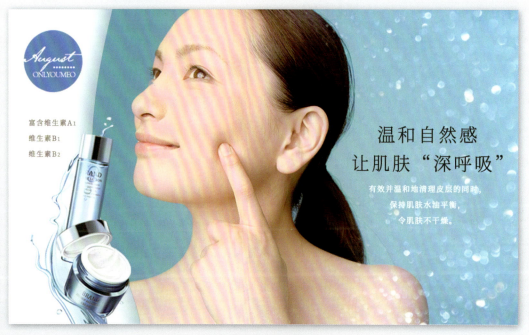

可信赖的护肤产品

此案例作品强调的重点为促销活动和打折后的价格，现需要将宣传重点调整为夏季新品和产品展示。

（习题答案见资源下载文件）

# CHAPTER 4

# 对焦器

**聚焦主角**

版面中往往有图片、文字、装饰等多种元素，如果表现手法不恰当，版面就容易显得杂乱无章，导致人们无法第一眼看到内容的重点。设计者要做的就是让人们的视线聚焦在重点上。就像相机的对焦功能，将焦点对准主体并使其变得清晰，而其他元素做虚化处理，这样人们的视线自然就会聚焦在清晰的主体上。

## 流程概览

在设计过程中可以模仿相机的对焦器，对准主体，使其突出显示，其他次要元素则相对弱化，达到自然引导视线的目的。

**STEP 1** 站在远处观察整体

站在较远的位置观察整个版面，看看自己能否一眼就看到主体。

**STEP 2** 加强主体的存在感

如果无法迅速判断出主体，则表示对主体的处理还是太弱了，需要再调整设计，加强主体的存在感。

**STEP 3** 反复调整和观察

调整后再在远处观察整个版面，直至达到版面均衡、主体一目了然的效果。在实际操作中可以这样反复调整、观察，直到满足设计需求为止。

# 用颜色突出视觉主体

**无彩色画面中，小面积彩色会快速聚焦**

从整体上来说，黑白灰这种沉稳踏实的画面固然很好，但过于稳定则会显得平庸无趣，尤其是那些需要瞬间抓人眼球的作品，要有亮点才能更有表现力。在黑白灰色调的画面中，要想突出画面主体，可以通过添加色彩来增加亮点，但不能因为想要显眼就过度使用彩色，那样反而会在缤纷的颜色中看不到主体。

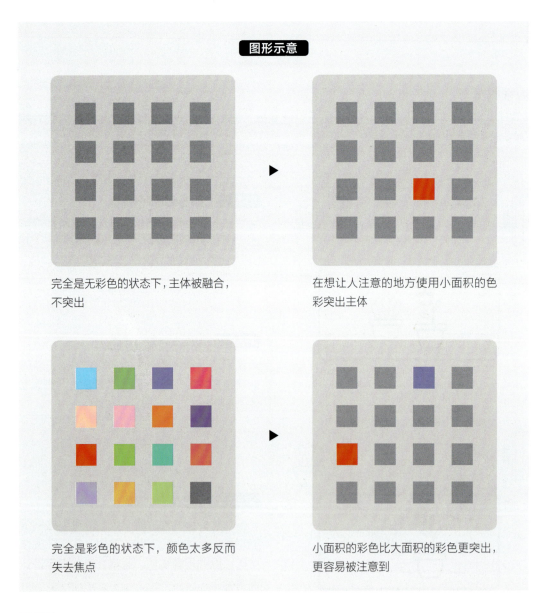

图形示意

完全是无彩色的状态下，主体被融合，不突出

在想让人注意的地方使用小面积的色彩突出主体

完全是彩色的状态下，颜色太多反而失去焦点

小面积的彩色比大面积的彩色更突出，更容易被注意到

*BEFORE*

修改之前，左图完全是无彩色状态，没有亮点。右图则色彩运用过多，主体不明显。

▼

为左图的主题文字添加黄色块。在右图中去掉其他家具的颜色，使主体内容更加突出。

# 用留白作出区分

**增大留白，突出主体**

对初学者而言，第一时间想到的突出主体的方法可能是放大或者进行装饰。这样的方法虽然可行，但容易使版面显得拥挤、产生压迫感，引起视觉疲劳。在主体周围留出空白，没有多余的装饰，反而可以达到突出主体的效果。这样的表达方式更加直观、简洁，人们的视线会自然地聚焦到主体上。

**图形示意**

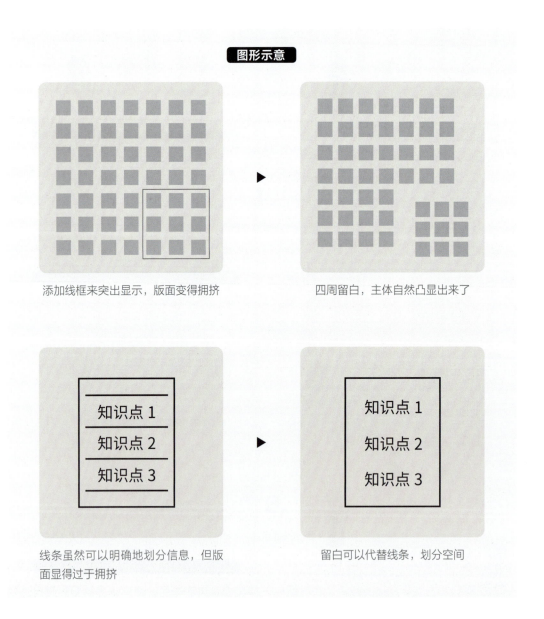

添加线框来突出显示，版面变得拥挤

四周留白，主体自然凸显出来了

线条虽然可以明确地划分信息，但版面显得过于拥挤

留白可以代替线条，划分空间

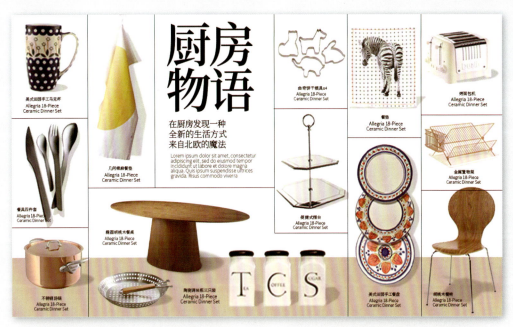

使用大量线框做分隔，版面显得拥挤、混乱，主体的存在感变弱，易引起视觉疲劳。

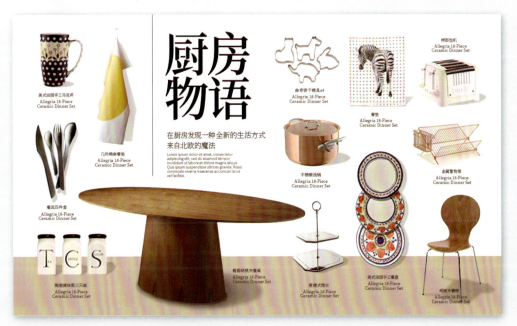

去掉繁复的线框，增大产品间的留白，再将主体放大，使其突出显示，整个版面变得既直观又稳定。

# 用面积对比突出主体

**放大主体，吸引视线**

在排版中，突出主体最直接有效的方式就是放大主体。占用版面的面积越大，重要程度越高。增大主体在版面中的面积占比，读者第一眼就能看到它。但是突出的本质是依靠对比来实现的，如果将元素全部进行放大处理，缺少大小对比后，主体反而不突出了，所以只有局部放大才能达到突出的效果。

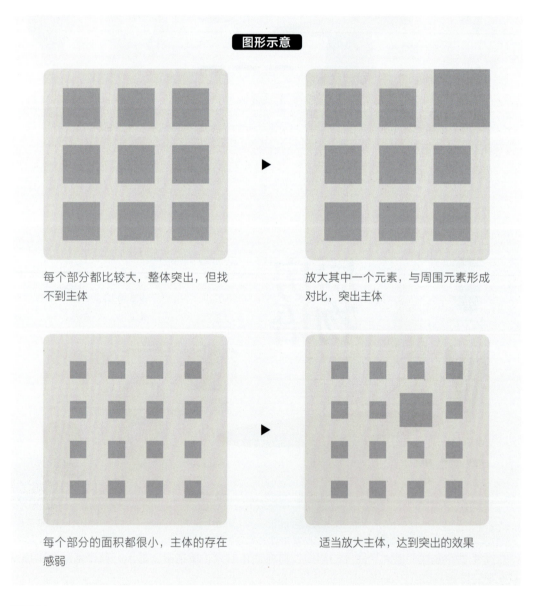

图形示意

每个部分都比较大，整体突出，但找不到主体

放大其中一个元素，与周围元素形成对比，突出主体

每个部分的面积都很小，主体的存在感弱

适当放大主体，达到突出的效果

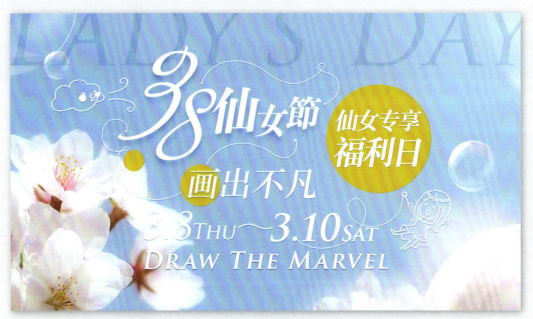

信息层级不清晰,主、副标题差异不明显,版面重点不突出,无法迅速辨识重点信息。

增大主标题所占面积,弱化次要信息。这样可以使整个标题变得直观、醒目,活动的主题一目了然。

## 打破秩序增加吸引力

**局部变化，活跃气氛**

为了吸引读者的目光，可以做一些"出格"的设计。一般情况下，通过改变主体对象的角度、位置、大小，可以使其与其他部分处于不同的状态，达到强调的效果。但如果在同一版面中过多地使用这个方法，整个版面则会显得凌乱，所以要注意梳理内容结构，确定真正的主体。

**图形示意**

原始版面

偏离原位置后，在整齐的排版中显得十分突出

旋转一定角度后能够马上凸显出来

过度强调会使版面变得杂乱，失去重点

图片尺寸相同且排列整齐,但整个版面过于中规中矩,缺少视觉吸引力。

▼

分别对左右页的一张图片进行适当的旋转、放大,打破原有的秩序,增强吸引力。

此网页版面问题为信息的层次划分不明确,错误的留白也影响了版面的重点宣传内容,容易误导读者。请用设计师工具"对焦器"调整版面信息。

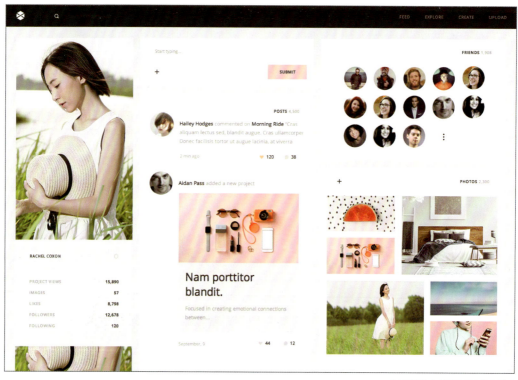

(习题答案见资源下载文件)

# CHAPTER 5
# 变形器

**元素拟人化**

设计初学者可能会有这样的烦恼：为什么自己做的设计总是十分普通、缺少灵动感？其实可以换一个角度思考。要知道，每个设计都是独特的，优秀的设计是有灵魂的，就像每个人都有独一无二的人格一样。

尝试将设计拟人化，在脑海中联想一些细节和故事来丰富设计。比如某商务网站的设计：想象一个上班族，穿着整洁的西装制服，作息规律，资料文件也摆放得整整齐齐。这样的网站应该是版式规整、信息明确、风格简约的。拟人的故事和细节越丰富，设计的定位就越清晰，也会获得更多的设计灵感，做出更生动的设计。

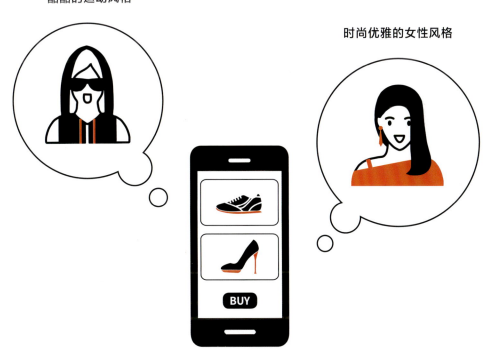

拟人化的设计也是对产品受众人群的定位，这样可以让设计目标变得更加精确、直观。

# 字体会说话

声音是除外貌以外人物形象的另一个特点。声音的粗细、音量的大小等差异可以加强对人物形象的塑造，比如一些儿童动画片的配音音色就会处理得比较夸张，以此来加深对角色形象的塑造。同理，对设计而言，表现产品形象和风格的"声音"就是字体。同样的文案运用不同粗细和大小的字体都会影响产品形象。

干练的商务人士

黑体 / 工整 / 稳重

圆体 / 活泼 / 稚嫩

手写体 / 纤细 / 工整

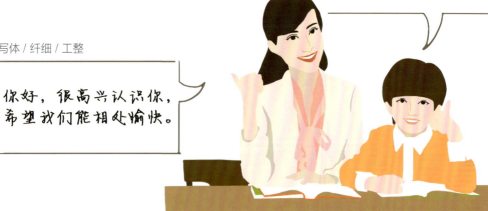

温柔的女老师　　可爱的小男孩

朴实的农民爷爷

楷体 / 传统 / 古朴

你好，很高兴认识你，希望我们能相处愉快。

你好，很高兴认识你，希望我们能相处愉快。

手写体 / 温柔 / 可爱

腼腆的女孩子

强壮的健身教练

你好，很高兴认识你，希望我们能相处愉快。

粗黑体 / 力量感 / 强势

## 不同场景的文字编排

我们将文字排列与人的说话方式进行关联,字距和行距就是"阅读的速度",影响行文的疏密松紧。字距、行距大,给人悠闲、娓娓道来的感觉;字距、行距小,给人语速快、信息量大的感觉。列宽就像是说话的节奏,长列宽给人正式、严肃的感觉,短列宽则增加了视线的移动和跳跃,使人不容易感到视觉疲劳,给人轻快的印象。

❶ 枯燥、冗长的讲座。

❷ 一边享受下午茶,一边悠闲地聊天。

❸ 学生的早读,所读的每个字都清晰有力。

❹ 会议发言人条理清晰地表达观点。

碳酸氢钠可作为制药工业的原料，用于治疗胃酸过多。还可用于电影制片、鞣革、选矿、冶炼、金属热处理，以及用于纤维、橡胶工业等。同时用作羊毛的洗涤剂，以及用于农业浸种等。 食品工业中一种应用最广泛的疏松剂，用于生产各种饼干、糕点、馒头、面包等，是汽水饮料中二氧化碳的发生剂；可与明矾复合变为碱性发酵粉，也可与纯碱复合为民用石碱；还可用作黄油保存剂。

消防器材中用于生产酸碱灭火器和泡沫灭火器。橡胶工业利用其与明矾、碳酸氢钠发孔剂配合产生均匀发孔的作用用于橡胶、海棉生产。冶金工业用作浇铸钢锭的助熔剂。

机械工业用作铸钢(翻砂)砂型的成型助剂。印染工业用作染色印花的固色剂，酸碱缓冲剂，织物染整的后方处理剂。染色中加入小苏打可以防止纱筒产生色花。

医药工业用作制酸剂的原料。用作如分析试剂、无机合成、制药工业、治疗酸血症以及食品工业的发酵剂、汽水和冷饮中二氧化碳的发生剂、黄油的保存剂。可直接用作制药工业的原料、作羊毛的洗涤剂、泡沫灭火剂、浴用剂、碱性剂、膨松剂。常与碳酸氢铵配制膨松剂用于饼干、糕点。在小麦粉中的添加量20g/kg。规定可用于各类需添加膨松剂的食品，

每一年都有不少的学生转变成上班族，那么你会发现工作一两年肥胖就会找上门来。小编曾经看过一篇报道，据悉不少的人加入工作没多久就能轻易地毁掉了保持多年的好身材。那么很多人就会不解忙碌的工作不是会让我们更瘦吗？为何变更胖了？其实能胖得这么快是有原因的，想要避免肥胖就应该避免这些因素。

为什么你会胖这么快呢？自己想想是否每天的早餐没有食用，甚至是简单的应付一下而已，反而是晚餐的时候各种大鱼大肉各种吃的喝的。其实就是因为这些错误的饮食方式给你埋下了肥胖的种子。所以说上班族想要避免肥胖的困扰，那么早餐尽量吃得丰富一点，至于晚餐反而最好以清淡饮食为主，远离烧烤。

上班族为什么容易胖呢？挂钩。上班族每天都是连上楼都是用电梯，想因此想要避免肥胖，在去跑跑步，下班的时间能

每一个人身上都有一座家庭上的压力使这座山力过大就会导致体内的分泌，这种物质一旦分导致脂肪堆积。因此每应该出去散散心，以及时的

对于上班族来说，想要很简单的，久坐、睡眠素都是凶手，只要避免么肥胖就不容易找上门。

**①** 字距小、信息量大，容易引起视觉疲劳。常见于一些专业资料。

**②** 每行文字的长度较短，阅读时读者的视线移动较快，给人轻松的印象。常见于杂志、报纸等。

蓝天下是一眼望不到边的子熟了，黄澄澄的，像铺了一稻田旁边有个池塘。池塘棵梧桐树。一片一片的黄叶从来。有的落到水里，小鱼游过下，把它当做伞。有的落在岸爬上去，来回跑着，把它当做稻田那边飞来两只燕子，看见落，边飞边叫，好像在说："

历史十分丰富，可以追溯到18世纪：它由Pierre du Pont在1970年建造，最初只是一个单一的花园，但很快受到了人们的欢迎，后来又在众多游客的支持下逐渐扩大规模，花园的面积和花草的种类也逐年增加。1927年，主喷泉花园正式建成。

该项目的设计是在Longwood公园初始整体规划的基础上进行的，于2011年完工。Longwood公园致力于通过优质的花园设计、园艺、教育以及艺术来启发参观者。该项目的总体规划充分体现了这一愿景，最终使Longwood成为了一个"向所有人开放的世外桃源"。

改造计划的实施同样以保护公园历史遗产为前提，对一系列关键性的问题提出了解决方

**③** 字号大、行距大，给人稚嫩的印象。常见于儿童书籍、其他儿童读物等。

**④** 每段之间的距离较大，显得井井有条。常见于图文报告、论文等。

# 版式结构

版式结构元素的大小、远近分布可以表现页面的主角、配角，从而控制版面的节奏和韵律。版式结构就像人的姿态和人群的分布，穿着制服的商务人士整齐地站在一起可以给人严谨、沉稳的印象，站姿随意、休闲会给人轻松的感觉，姿态张扬的时装模特则显现时尚、艺术的感觉。

❶ 整齐排列：运动员整齐地入场，秩序感很强。

❷ 随意排列：站姿随意、着装风格休闲的人。

❸ 大小对比：站在前面的主唱，以及后方存在感较弱的吉他手和鼓手。

❹ 元素丰富：舞台下形形色色的观众。

❶ 整齐排列：尽管形状不同，工整的排列依旧给人稳定感。

❷ 随意排列：形状相似的物品随意排列，给人轻松的印象。

❸ 大小对比：大小对比明显，层次清晰，给人新鲜感。

❹ 元素丰富：形态、色彩各不相同，给人丰富的感觉。

# 设计风格与性格

心理学家认为,第一印象主要来源于性别、年龄、衣着、姿势、面部表情等"外部特征"。一位初次见面的女性,人们会根据服装、发型、饰品等初步判断她大概是一个怎样的人。在设计中,线条、色彩、纹理、字体等"外部特征"组成的第一印象就是要表现的设计风格。

职场女性

文艺女青年

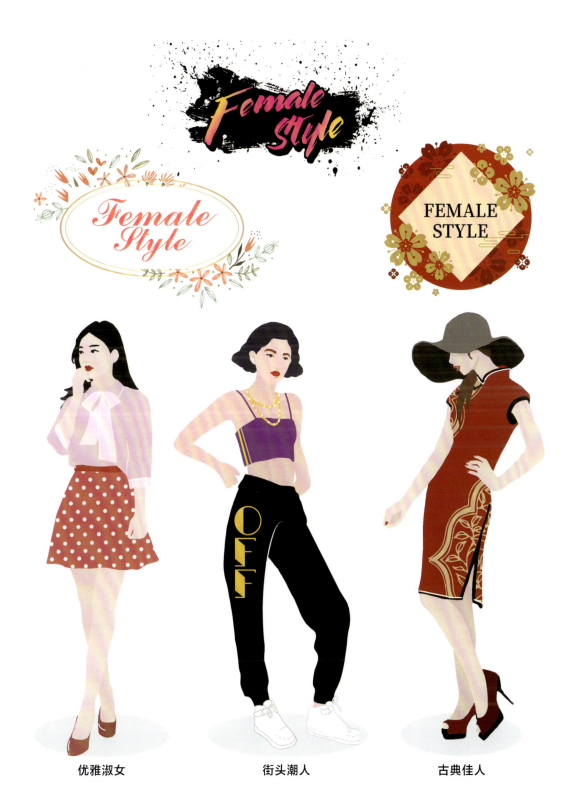

# 色彩也有年龄

商场的儿童专区和玩具店的色彩总是丰富又轻快的,展现的欢乐、轻松的氛围也正是人们对幼儿时期的印象。但将这样的色彩用在老年服装店中则显得不搭,给人轻浮、不庄重的感觉。虽然每个人对颜色的感知不同,但色彩也存在一定的共同印象。

**幼儿时期**

幼儿时期的色彩都是明亮的浅色系,饱和度不高,颜色素雅,常使人联想到娇弱的婴儿。

纯洁 / 细腻 / 稚嫩 / 柔和 / 幼小

**中青年时期**

青年和中年时期是一个活力满满、充满朝气的时期,色彩饱和度高,鲜艳却不幼稚。

活力 / 明朗 / 爽利 / 青春 / 热情

### 老年时期

相比前两个时期，老年时期则显得庄重、怀旧，色彩多为棕色系，明度和饱和度都较低。

古朴 / 怀旧 / 和蔼 / 稳重 / 端庄

## 表现在生活中的色彩印象

### 现代化

现代化的设计简洁而充满科技感，色彩多表现为冷色调、高明度及低饱和度。

都市 / 未来 / 科技 / 轻盈 / 简约

### 复古风

与现代化相反，复古风格的色彩通常偏暗、偏暖色，给人深沉、年代久远的印象。

怀旧 / 田园 / 传统 / 经典 / 陈旧

下面儿童餐厅的菜单案例中,哪些元素使用了拟人化的设计方法?请优化作品,使其呈现美味、温馨感,营造出餐厅菜品丰富、氛围欢乐的印象。

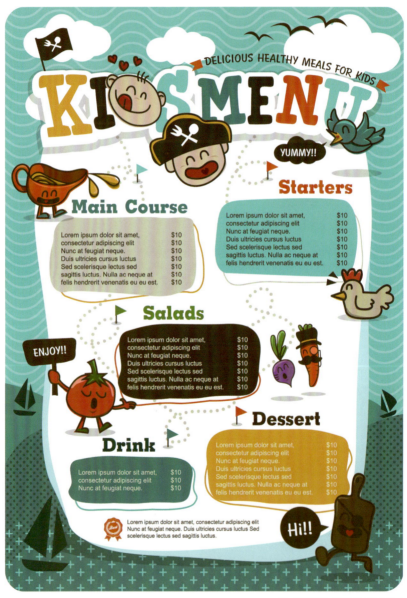

(习题答案见资源下载文件)

# CHAPTER 6 灯泡

**捕捉灵感**

一个完整的设计中,构图、配色、元素、材质等并非设计师凭空想象出来的,灵感匮乏时,可以根据题意引导进行联想。联想的角度有很多,可以从色彩、外形、情绪等入手。例如,从"梨"出发,可以联想到淡黄色、斑点纹理、甘甜、健康、离别等。通过这样的思考方式,可以让设计更贴合内容,更易于传达。

## 流程概览

捕捉灵感的流程分为3步,第一步是头脑风暴;第二步是将文字内容具象化;第三步是适当运用灵感。

**STEP 1　头脑风暴**

分析题意,根据设计要点,进行自由联想,并记录关键词。

**STEP 2　将文字内容具象化**

浏览与关键词相关的图片、影像,可以引发更多的灵感闪现,将其一一记录下来。

**STEP 3　适当运用灵感**

从收集的素材中提取构图、配色、材质等元素,在实际设计时适当运用,切忌将所有元素全部放到设计中。

**店铺首页活动海报** | 该店铺主要销售艺术类文创产品和图书,需要更新于机端的首页海报,宣传内容为"双十二"的限时优惠活动。

### STEP 1 文字联想

促销活动、彩带、烟花、气球、油画、书籍、世界名画、艺术、华丽、热闹、欢乐

### STEP 2 图片联想

节庆氛围配色

素材拼贴

几何元素

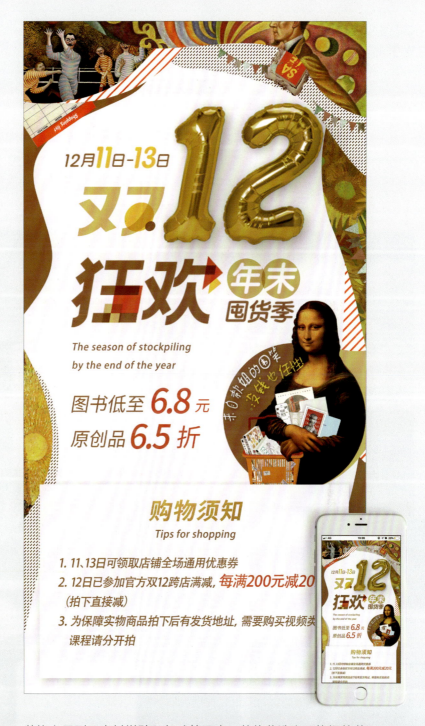

装饰上用到了素材拼贴和气球等元素，整体营造出了热闹的节庆氛围；运用蒙娜丽莎的画像引导艺术定位。

## 茶艺会电子海报

用于手机端的电子海报,宣传内容为氛围高雅的茶艺会活动,整体风格偏向中式。

### STEP 1 文字联想

茶具、茶艺、新鲜的茶叶、静室、竹林、月夜、竹帘、中式插花、水蒸气

### STEP 2 图片联想

茶具

幽静的色彩氛围

线形

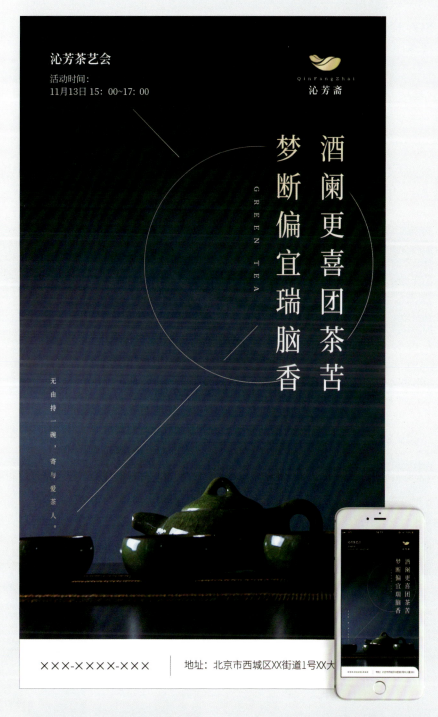

用线条连接版面中的文字信息来引导阅读，竖排的文字和版面留白增添中式氛围感。

**摄影展览海报** | 该摄影展的主题为"迷失",展示了近年来有关城市环境的优秀摄影作品,旨在呼吁人们关注城市污染,保护城市环境。

### STEP 1 文字联想

建筑群、混凝土、汽车尾气、雾霾、悬浮颗粒物、生态失衡、压抑、危机感、人类生活

### STEP 2 图片联想

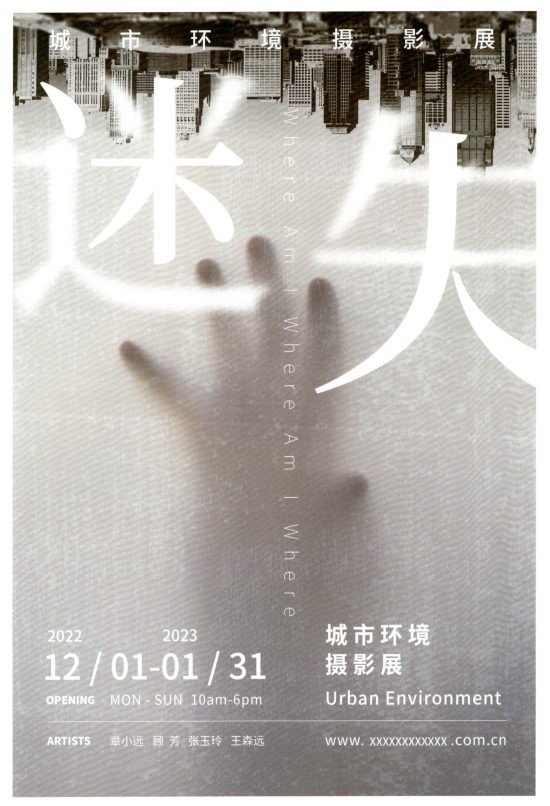

突出的标题和颠倒的城市建筑使版面重心上移,加上灰暗的色调,使人感到压抑,充满危机感。

设计一张商场海报:促销的商品为春夏季服装、饰品等,主要面向女性群体,联想词为春天、灿烂的阳光、盛开的花朵、购物车、衣橱、优惠的价格、明媚、温柔、缤纷。

图像联想

花朵和花瓣

粉嫩可爱的配色

泡泡的组合

(习题答案见资源下载文件)

# CHAPTER 7

# 翻译蛋

**文字与图片信息的传达**

生活中，通过平面展示传达信息可以通过文字和图片两种方式。通过文字的记录去传达信息，可以更加详细地说明具体事物。用文字讲解一件产品的使用功能及详情，会让人更加了解产品的信息。通过图形和照片记录时，抓住某些事物的外形特征，如用轮廓和色彩等特征进行描绘、概括。当看到某处优美的风景时，用相机来记录和传达，更能使人感同身受。

## 流程概览

接下来对文字和图片两种表达方式进行分析、研究，学会在作品中发挥它们各自的特长去进行相互转换。

### STEP 1　整理素材

在开始设计前把手中的素材都整理清楚并排列好，以便在进行后面的步骤时思路更清晰。

### STEP 2　翻译语言文字

选择能转化为图形的文字进行翻译，这样表达会更加直观。

### STEP 3　调整平衡

根据设计需求对文字及图片进行相互转化，从而达到平衡。

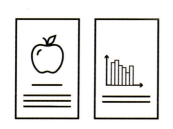

# 信息化和图示化的设计风格

## 信息化展示

用文字信息传达时间概念。在设计中以文字叙述为主进行信息传达。

## 图示化展示

用图片信息传达时间概念。在设计中以图示为主进行信息传达。

## 文字表现

**语言** **文章**

**优点**

信息差异较小,目标清晰;
有些信息只能以文字的形式表现;
能够深入地解释事物,适用于新闻、
产品功能介绍等页面。

**缺点**

阅读与理解时间较长;
纯文本页面较为单一;
语种具有局限性,受到语言传播的限制。

## 视觉表现

**照片** **图标**

**优点**

传播形式直接,传播速度相对更快;
传播对象不受语言限制,受众群体更广;
商品展示应用广泛,更加生动。

**缺点**

容易受到色彩与媒介的制约;
传达意义可能含糊不清;
受众理解上容易产生偏差。

# 旅游活动宣传海报

## 以文字为主

下图是一个旅游活动的宣传海报,主要以文字为主进行信息的传达,看起来规整统一,通常适合文字信息量大的页面。

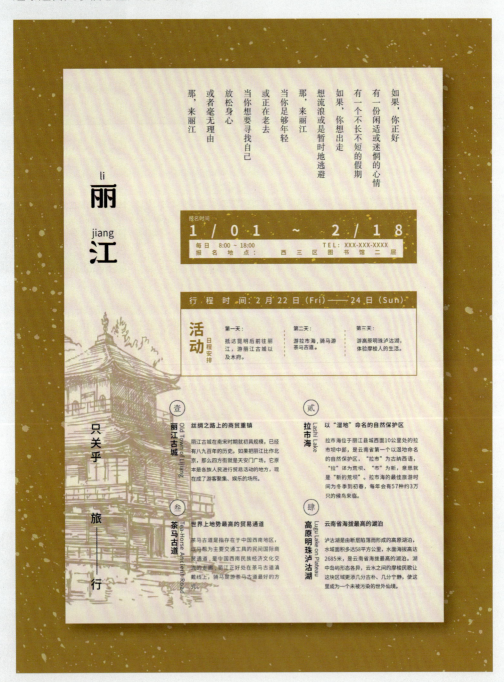

## 以图片为主

下方的活动页面主要以图片为主进行信息的传达,给人更加直观的感受,很容易营造轻松的氛围,突出主题的魅力。

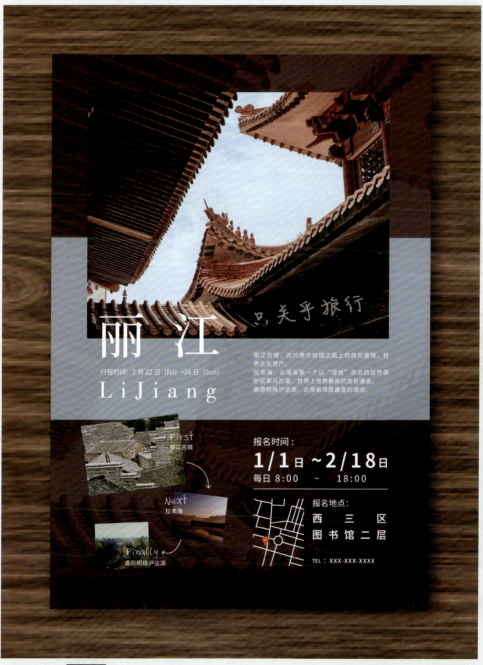

## 案例细节分析

### 风景名称

左侧案例通过标题对地名进行强调；右侧案例则通过展示特色风景来增强游玩的乐趣，对游客更具吸引力。

文字

照片

### 信息展示

左侧案例中的地点以文字信息展示为主；右侧案例的地点则结合位置示意图进行表现，显得更加直观。

文字叙述

示意图展示

## 日程安排

左侧案例以文字描述为主,将活动日程进行了详细的描述;右侧案例则通过展示地标图来传达相关的活动安排。

文字叙述

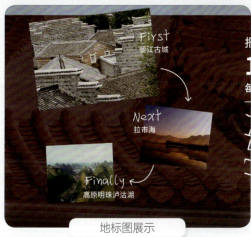

地标图展示

## 特色介绍

左侧案例将景区特色进行了详细的描述,比较适合想要了解更多信息的人阅读;右侧案例则将信息进行精简提炼,景区特色突出。

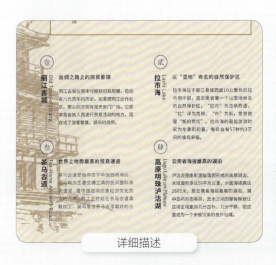

详细描述

精简描述

# 个人求职简历

## 以文字为主

下面是一个简历的案例,以文字叙述为主的版面展示,文字量较多,但整体结构简单,是很稳定、传统的风格,适用于传统行业招聘,给人严谨、清晰的感觉。

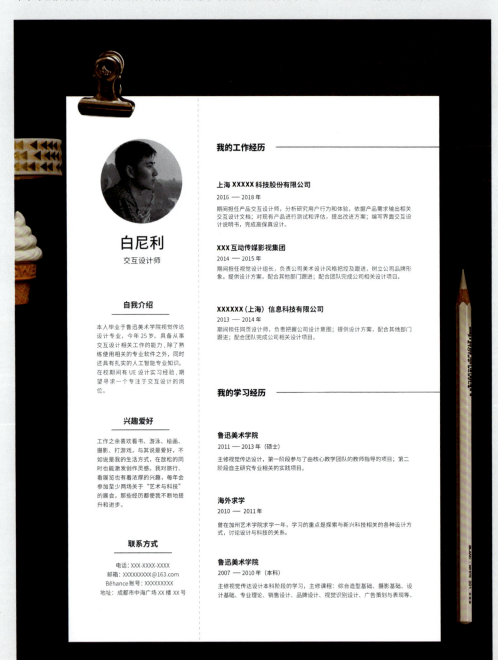

## 以图形为主

下方案例主要通过图形、图标来传达信息，把插图运用在文字叙述中，页面灵活生动，适合带有创意的设计，适用于新兴产业公司的招聘，活泼、清晰且具有创意性。

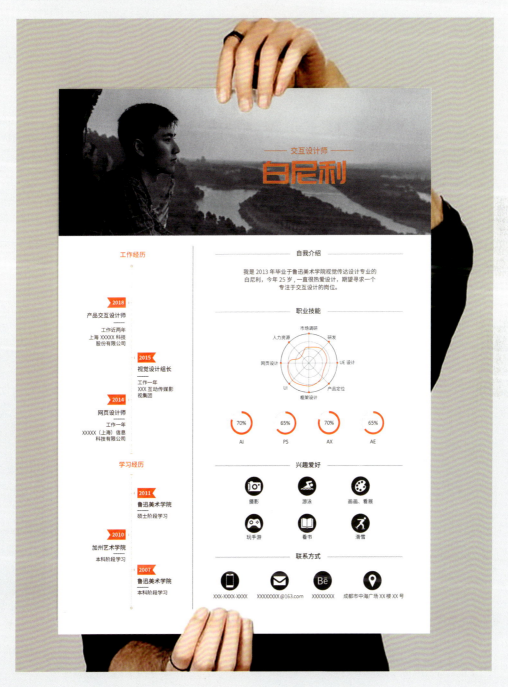

# 案例细节分析

## 简历名称

左侧案例直接把名字展示出来,比较清晰、直观;右侧案例则把姓名做成Logo的形式,特点鲜明、有个性。

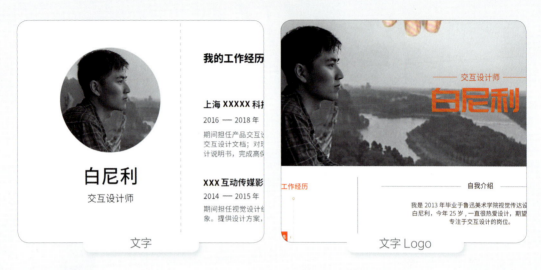

## 技能介绍

左侧案例通过自我介绍进行了详细的技能描述,右侧案例将与职业相关的专业知识进行再次归纳,通过技能图标的展示,体现出职业技能的掌握程度,表达得比较灵活、直观。

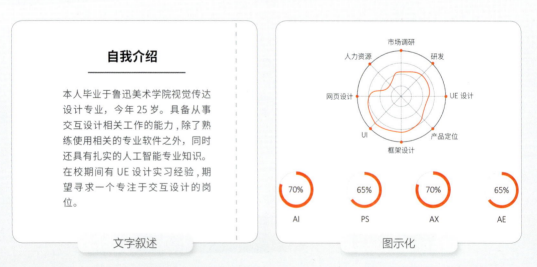

## 兴趣爱好

左侧案例中详细地描述了兴趣爱好并进行说明，让招聘方能够更加深入地了解自己；右侧案例则通过图标的形式来表达，看起来更加直观、活泼。

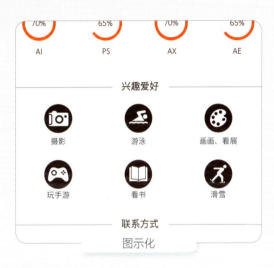

## 工作经历

左侧案例虽然还是以文字叙述为主，但是主次分明、条理清晰，适合工作经历较丰富、需要进行详细说明的求职者；右侧案例将工作经历的主要信息进行提炼、优化，看起来简洁明了。

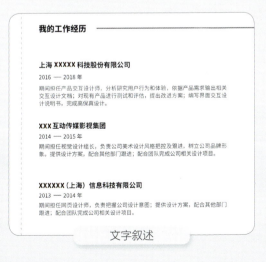
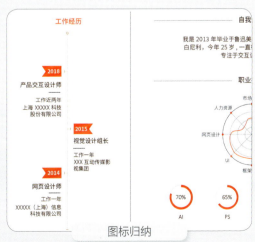

## 联系方式

联系方式是简历中重要的说明信息，传达应直接明了。左侧案例中通过文字直接说明了重要的信息，避免传达失误；右侧案例则通过高识别度的图标进行信息的传达。

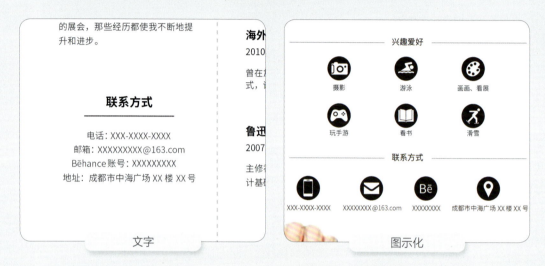

## 学习经历

在展现学习经历中，左侧案例以文字描述为主，将丰富的学习经历进行了详细的描述；右侧案例则进行了简单的归纳，在细节方面进行优化，避免了单一、枯燥。

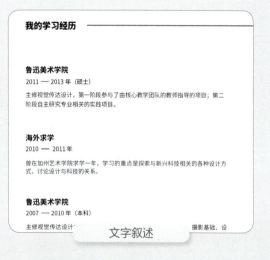
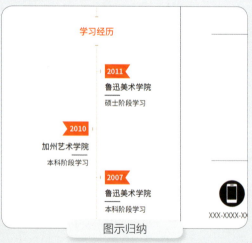

注意!

## 使用图标的注意事项

图标给人简洁、有个性的感觉，使用图标往往能更加直接、快速地进行信息传达。但是使用图标也有局限性，看看下面的例子就明白了。

### 哪一个图标看上去有歧义？

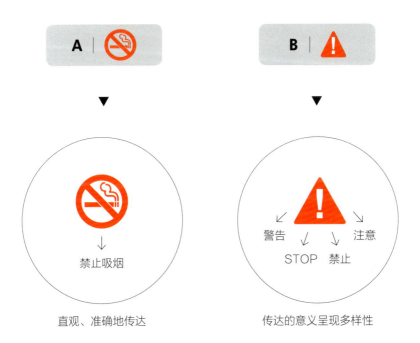

看到图标A就能知道是"禁止吸烟"，表达更为直观、准确；而图标B表达的意义有多种解释，看到该标志的时候可以联想到不同场景，对应的意思也就有所不同，如果不结合内容，也容易产生误解，这就是图标使用的局限性所在。因此图标A表达得更加清楚，而图标B则表达上有歧义。

根据下面的关键词，设计相对应的图标，设计要求图形简洁、信息传达准确。

| 热点 | 笑话 | 美文 | 时尚 | 旅游 |

| 美食 | 星座 | 教育 | 教学 | 职场 |

| 育儿 | 科技 | 财经 | 宠物 | 推荐 |

| 汽车 | 娱乐 | 健康 | 探索 | 社会 |

（习题答案见资源下载文件）

## CHAPTER 8
# 放大镜
**细节体现完美**

"放大镜"可以大幅度提升作品的最终效果,是设计师的秘密武器。那么我们可以在哪些方面使用呢?

一是"提高视觉分辨率",从颜色和形状来看,观察得越细致,调整后作品的效果和品质则越高;二是"细节体现态度",事物的本质取决于细节的表现,美好的事物产生于注重细节的认真态度;三是"外表下的思考",主要是"眼睛产生的错觉"或者"消除数据和实际的差异"。因为需要反复进行调整,所以平时多看些好的事物,注意"好的地方"是很重要的。

但是如果一开始只注意细节,就容易忽略总体的结构。"放大镜"虽然是必不可少的,但是使用的时机很重要,在确定框架前暂时不要使用"放大镜",以免影响整体结构。

## 流程概览
一般构思好设计方向后,就会确定一个大概的框架结构,在此基础上进行不断完善。

**STEP 1** 观看整体
框架定下来之前,要优先考虑版面的结构和设计方向。

**STEP 2** 观察细节部分
完成框架设计后,再对局部设计细节进行调整。

放大细节，探索微妙的变化

上图与上页的图有一些不同的变化，大家仔细观察一下，尝试将它们进行比较，看能找到哪些不同点。

下面通过识别的难易程度分为易、中、难3种颜色等级,带领大家一起来揭晓答案!

❶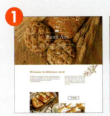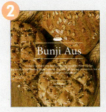

图片背景局部加深,主题文字部分突出。

❷ 主题文字加粗强调,使主题鲜明突出。

❸

半透明的深色底色使按钮突出显示。

❹ 将背景底纹减淡,与其他底纹相协调。

❺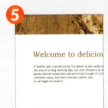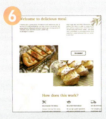

行距变宽,使文字清晰、易读。

❻ 增强图片的对比,强调画面的主次关系。

❼

标题加粗强调,与正文有所区分。

❽ 提高食物的饱和度,偏暖的色调可以增强食欲。

❾

为画面背景加黑色底色,使画面统一。

❿ 将画面进行适量裁剪,减少杂乱感。

从前面的案例可以看到，设计的最后一步往往是注意细节、调整细节。仅仅调整一个细节可能不易被发现，但是通过调整多处细节，可以看到作品最终的品质明显提高了。由此可见，很多细小的地方往往因其"细"而常常使人感到烦琐，不愿触及；因其"小"而容易被忽视，掉以轻心。

　　接下来通过"放大镜"去看一看，到底哪些方面是容易被忽视的地方……

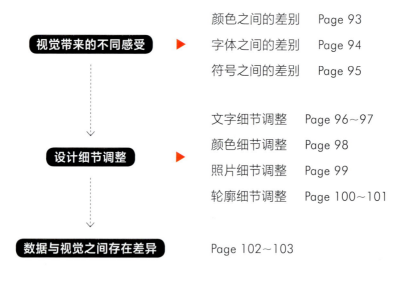

**视觉带来的不同感受** ▶ 
颜色之间的差别　Page 93
字体之间的差别　Page 94
符号之间的差别　Page 95

**设计细节调整** ▶ 
文字细节调整　Page 96~97
颜色细节调整　Page 98
照片细节调整　Page 99
轮廓细节调整　Page 100~101

**数据与视觉之间存在差异**　Page 102~103

# 视觉带来的不同感受

## 颜色之间的差别

### ■ 低分辨率

红色

黄色

蓝色

灰色

### ■ 高分辨率

充沛的

有趣的

安稳的

时尚的

安定的

温柔的

和睦的

温馨的

民族风

安宁的

幻想的

柔和的

华丽的

轻快的

神秘的

宁静的

即使将差异不太明显的颜色放在一起，也会让人产生不同的印象。

## 字体之间的差别

 **低分辨率**

# 黑体

黑体
使用广泛而常见的字体之一

 **高分辨率**

**黑体**
思源黑体 ExtraLight
现代型黑体的典范

**黑体**
方正黑体简体
非单纯直线构成，
偏向传统型

**黑体**
文泉驿正黑
兼具了传统与现代感，
带有手写的感觉

**黑体**
站酷高端黑
笔势节奏感鲜明

**黑体**
站酷酷黑
扁平且粗犷有力

**黑体**
思源黑体 Bold
加粗后显得厚重且开放

即使同属于黑体，线条粗细也有不同的变化，并非都是直线。

## 符号之间的差别

 低分辨率

倒钩箭头　　　　　三角箭头　　　　　简单箭头

■ 高分辨率

传统的箭头变化　　不加直线，前端的部分　　偏向手绘，
也是多种多样的　　也能表示箭头的指向　　比较随意的箭头

体现转折的箭头　　与图形组合而成的箭头　　以插画形式表现箭头

箭头的形状、粗细和质感的呈现具有多样性。

## 设计细节调整

## 文字细节调整

### 1. 标点符号与字距

再见、再也不见 ▶ 再见、再也不见

句子中有标点符号的时候，如果因标点符号与文字的距离大而影响设计效果，可以通过调整字距，使字与字、字与标点符号之间的宽度相等。
Photoshop 调字距的快捷键　Windows:【Alt】+【←】or【→】　MAC:【Option】+【←】or【→】

### 2. 标点符号输入的差别

１１／１１　　　　　　　　　　　　11/11
全角输入１，５７３　　▶　　半角输入 1,573

在输入法中，全角【●】和半角【丿】输出的标点符号间距是有区别的。全角输入状态下占一个字符的距离，而半角输入状态下占半个字符的距离。

### 3. 破折号输入的差别

—―佚名 ▶ ——佚名
禁止断开

输入破折号时，标准的破折号中间是不断开的。

### 4. 文字行距的差别

君不见，黄河之水天上来，
奔流到海不复回。
▶
君不见，黄河之水天上来，
奔流到海不复回。

太过紧密的行距会导致不易阅读，适当调大文字的行距，有助于引导阅读。

### 5. 文字回行

看着窗子外面的蓝天发呆，鸟一闪而过，去了你永远不知道的地方。 ▶ 看着窗子外面的蓝天发呆，鸟一闪而过，去了你永远不知道的地方。

**避免出现独字**

在一段文字中避免最后一行只有一个字，因为这样容易使阅读不流畅，版面看上去不协调，可以通过改变字距的方法来改善。

### 6. 英语词汇断行

避开互联网上可能影响数据传输速度和稳定性的瓶颈，设置 Http header x-dns-prefetch-control 的属性为 on 进行控制。 ▶ 避开互联网上可能影响数据传输速度和稳定性的瓶颈，设置 Http header x-dns-prefetch-control 的属性为 on 进行控制。

**注意词汇的连贯性**

字距过大容易使版面看起来松散，特别是插入英语的部分，应该调整得更加紧凑，在词汇不能断行的情况下，可以对一个单词的字距进行调整。

### 7. 标点符号断行

在海边玩水，大浪打走了我的游泳圈，我在海底拼命地挣扎……想抓住什么，可是什么都没有，只能任凭命运的捉弄。 ▶ 在海边玩水，大浪打走了我的游泳圈，我在海底拼命地挣扎……想抓住什么，可是什么都没有，只能任凭命运的捉弄。

**禁止在标点符号中间断行**

段落中的标点符号不能间断，如省略号不能跨行使用。

### 8. 数字竖排

触动人心的黄金法则10种 ▶ 触动人心的黄金法则10种

竖排文字中的数字调整为横排，更便于阅读。

# 颜色细节调整

## 1. 颜色的渐变

在色彩渐变中，除了关注两端的颜色，也要注意中间的颜色过渡是否自然。

## 2. 颜色的饱和度

降低不透明度　　　　　调高饱和度

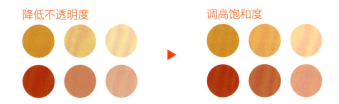

降低颜色的不透明度后，颜色有些偏灰，可以适当提高颜色的饱和度，从而使色彩看起来更加舒适。

## 3. 图片与文字

文字不够突出　　　　　强调文字

添加背景时图片与文字的颜色要有区别，保证信息传达明确的前提下，展示效果。

# 照片细节调整

### 1. 虚化背景

可以通过增强与背景之间的颜色对比来突出标题,也可以用虚化背景增强虚实对比的方式来调整。

### 2. 图片的裁剪调整

确定主体物

调整角度问题

调整边框大小

图片细节的调整决定了最终的展示效果,使图片达到内部平衡才是最终的目的。

# 轮廓细节调整

### 1. 线条与文字

线条也是影响整体效果的因素之一,需要注意线条粗细和文字搭配是否和谐。

### 2. 文字与边距

注意文字与边框的距离,如果边距过窄,则看起来比较拥挤,给人压迫感。

### 3. 虚线交叉

做表格的时候需要注意虚线交叉的点、边距和转折处是否都平衡、对称。

### 4. 调整矢量图

在不改变边角及弧度的前提下进行矢量图的调整。

5. 统一符号

○ 第一章　　　　　　　○ 第一章
△ 第二章　　▶　　　　○ 第二章
○ 第三章　　　　　　　○ 第三章

同级标题前要添加统一的符号样式。

6. 笔触效果

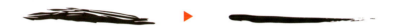

在设计笔触效果时应避免粗糙的笔触。

7. 转角大小

两个同样大小的转角组合后并不整齐，因此需调整角度，使转角变得平整。

8. 投影与渐变

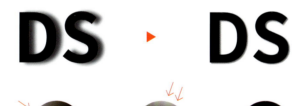

通过渐变产生的光影和立体感

投影的时候需要注意阴影不宜过度夸张，否则便会脱离现实。上方模拟的渐变就是一边想象现实中的光源，一边调整角度和强度效果来实现的。

# 数据与视觉之间存在差异

### 1. 符号与视觉差异

数据上的符号位置　　　　　视觉上的符号位置

12:12　▶　12:12

2018-06-02　　　2018-06-02

数据显示出的符号都比较靠下，在设计时需要将符号向上移动，调整到居中的位置。

### 2. 字号与视觉差异

数据上的字号大小　　　　　视觉上的字号大小

DESIGN　Look at details　▶　DESIGN　Look at details

8点　　8点　　　　　　　　7点　　8点

大写的文字比小写的文字看起来要大，可以通过缩小大写文字或者放大小写文字的方法来达到视觉平衡。

### 3. 面积与视觉差异

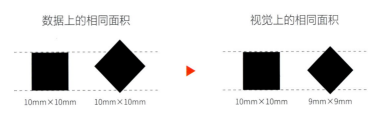

10mm×10mm　10mm×10mm　　10mm×10mm　9mm×9mm

面积相等的正方形和菱形中，菱形看起来要大很多，将菱形进行适当的缩小后，就显得平衡了。

### 4. 颜色与视觉差异

数据上的颜色填充　　　　　　　视觉上的颜色填充

#a35b40　　#a35b40　　　　　#a35b40　　#8f4e2f

数据显示相同的颜色下，文字部分和图标对比就要弱一些。因此可以在视觉上将文字颜色稍微加深，整体就会显得平衡。

### 5. 对齐与视觉差异

数据上的图形对齐　　　　　　　视觉上的图形对齐

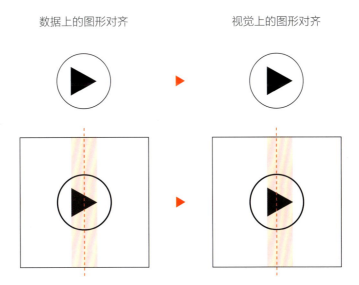

左侧的图形是居中对齐的，但看起来偏左，通过正方形参考图可以看到右侧的图形实际上并非居中，但视觉上是居中的。

根据项目需求,针对以下问题优化用户主页面和图片详情页面。

**问题1:** 用户主页面中,头像图片与列表图片为两个不同的功能展示项,虽然形状有所差异,但大小基本相同。请优化头像图片的展示效果,并体现出头像图片与列表图片二者的从属关系。

**问题2:** 图片详情页面中,大面积的浅灰色搭配照片,整个版面给人沉闷、消极的印象,并且评论区的文字和图片描述文字也没有区分开。请优化页面配色,区分不同文字的功能性。

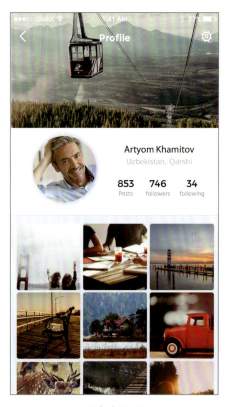

用户主页面

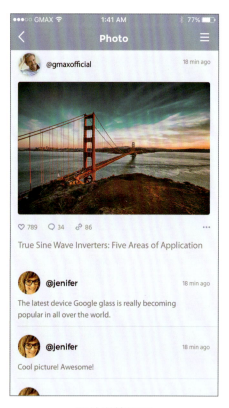

图片详情页面

(习题答案见资源下载文件)

# PART 3

## LESSONS

## 设计元素解剖课

| CHAPTER 9 | 文字的力量 | Page 107 |
| CHAPTER 10 | 掌握色彩 | Page 145 |
| CHAPTER 11 | 用图片传递信息 | Page 179 |
| CHAPTER 12 | 数据可视化图表设计 | Page 205 |

CHAPTER 9

# 文字的力量

文字要素的解剖
文字的强大表现力

# 文字要素的解剖

**拆解文字**　在实际运用之前,需要先了解文字的各个组成部分,这样设计出的作品看起来将会更加严谨。

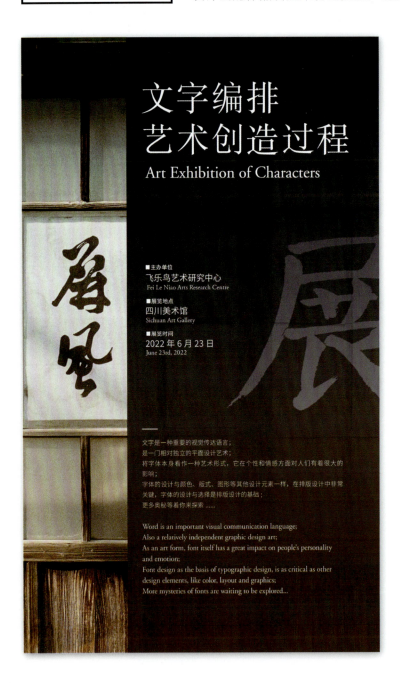

**STEP 1** 版面基础

**STEP 2** 字距的韵律

**STEP 3** 字体的对比

**STEP 4** 字体的种类

**STEP 5** 字体的风格

# STEP 1　版面基础

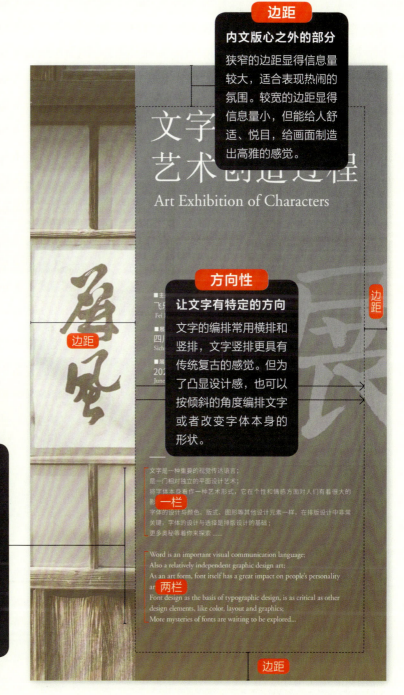

**边距**
### 内文版心之外的部分
狭窄的边距显得信息量较大，适合表现热闹的氛围。较宽的边距显得信息量小，但能给人舒适、悦目，给画面制造出高雅的感觉。

**方向性**
### 让文字有特定的方向
文字的编排常用横排和竖排，文字竖排更具有传统复古的感觉。但为了凸显设计感，也可以按倾斜的角度编排文字或者改变字体本身的形状。

**横向分栏**
### 设定适合的分栏便于阅读
行数太多时，文字内容将显得非常长而难以阅读，必须分割成几个区块，这个区块就是"栏"。栏数较多时，页面显得比较轻松休闲；而文章和小说为了能连续阅读则应该减少分栏。

设计版式时,字与字之间、行与行之间必须留出一定的间隔才能方便阅读。行距是为了让人感受到"间隔"的重点;字距则可以制造出韵律感。

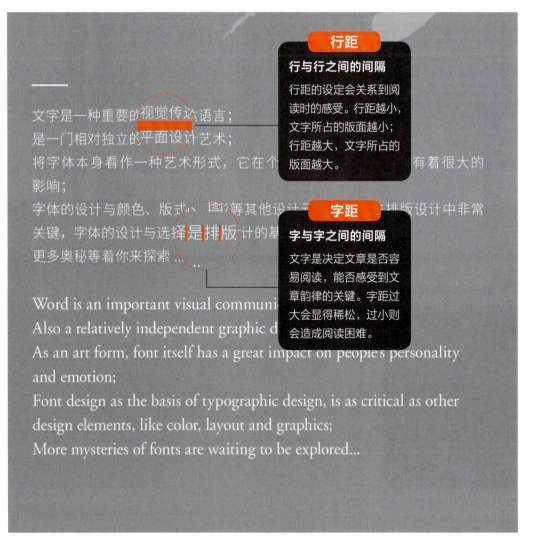

**行距**
行与行之间的间隔
行距的设定会关系到阅读时的感受。行距越小,文字所占的版面越小;行距越大,文字所占的版面越大。

**字距**
字与字之间的间隔
文字是决定文章是否容易阅读,能否感受到文章韵律的关键。字距过大会显得稀松,过小则会造成阅读困难。

# STEP 2　字距的韵律

文字是一种重要的视觉传达语言；
↕ 行高
是一门相对独立的平面设计艺术；
↕ 行距
将字体本身看作一种艺术形式

❶ 行高是每一行底到下一行底的距离。行距是行与行之间的距离。

字体的设计与颜色、版式、图形等其他设计元素一样，在排版设计中非常关键，字体的设计与选择是排版设计的基础；

字体为思源黑体，字号为6点，行距为9点。

❷ 正文部分的行距一般设定为字号的1～1.5倍，以确保每一行的清晰度，同时也提高了可读性。

Word is an important visual...
It is a relatively independent...
art of graphic design art;

字体为思源宋体，字号为9点，行距为18点。

❸ 英文正文中，行距一般是正文字号的一倍以上。为了缓解阅读产生的疲劳感，字距甚至会达到正文字号的多倍。

将字体本身看作一种艺术形式，它在个性和情感方面对人们有着很大影响；

**将字体本身看作一种艺术形式，它在个性和情感方面对人们有着很大影响；**

❹ 同样大小的文字，在文字加粗后行距看起来就会显得小一些。因此可以适当增大行距来降低紧凑感。

更多奥秘等着你来探索
更多奥秘等着你来探索
更 多 奥 秘 等 着 你 来 探 索

❺ 字距不同，给人的感觉也会不同。字距较小时，会呈现出密集感；字距设定比较宽松时，则可以给人舒适的感觉。

{Font} 字体
{Font}字体

❻ 英文一般不需要调整字距。当符号与中文间隔过大时，也需要调整间距。

通过改变文字的大小、粗细等要素可以更好地传递信息，如果页面中使用的文字没有做任何处理，就容易使人感到视觉疲劳。因此，字号要根据文字的字体、用途、阅读的对象变化而改变。

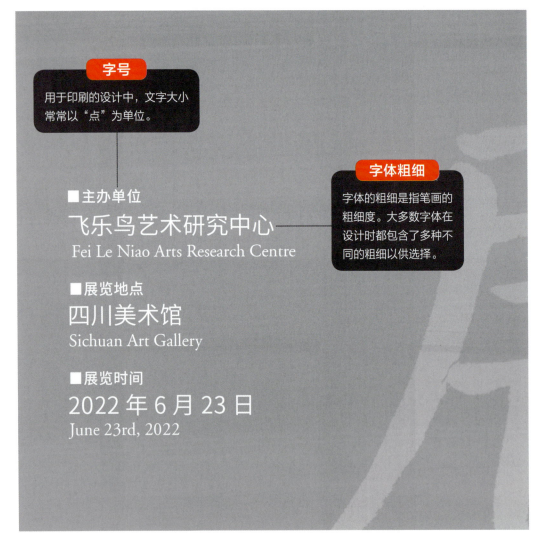

**字号**
用于印刷的设计中，文字大小常常以"点"为单位。

**字体粗细**
字体的粗细是指笔画的粗细度。大多数字体在设计时都包含了多种不同的粗细以供选择。

■主办单位
飞乐鸟艺术研究中心
Fei Le Niao Arts Research Centre

■展览地点
四川美术馆
Sichuan Art Gallery

■展览时间
2022 年 6 月 23 日
June 23rd, 2022

## STEP 3　字体的对比

标题部分
正文部分
补充说明部分

文字编排
## 艺术创造过程
Art Exhibition of Characters

文字是一种重要的视觉传达语言；是一门相对独立的平面设计艺术；将字体本身看作一种艺术形式，它在个性和情感方面对人们有着很大影响；字体的处理与颜色、版式、图形等其他设计元素的处理一样非常关键，字体的设计

❶ 版面根据文字的作用分为3个部分：吸引目光的标题部分，含有详细信息的正文部分，以及补充说明部分。

❷ 字号大小可以按照视觉表现重点从大到小来设置，如按大标题、小标题、正文和补充说明的顺序。

移动端18点

## 一门相对独立
## 设计语言

纸媒6.5点
一门相对独立的设计语言

- Light　　思源黑体　Visby Round CF
- Regular　思源黑体　Visby Round CF
- Medium　**思源黑体　Visby Round CF**
- Heavy　　**思源黑体　Visby Round CF**

❸ 正文字号在不同媒介展示中也有区别，纸媒不低于6.5点（分辨率常为300dpi）；移动端不低于18点（分辨率常为72dpi）。

❹ 上面是同一种字体的粗细对比，当文字变得越粗，与较细文字的差异就越明显。

Design
字号小而线条粗的文字

Design
字号大而线条细的文字

❺ 越细的字体看起来越轻；字体的线条越粗，看起来就越重。将两者放在一起时，就产生了强弱的对比。

❻ 文字的线条粗细和字号大小可以让人感受到不同的重量感，设计时要同时考虑文字的字号与粗细。

为了通过不同的特征了解字体设计之间的相似性和差异性,将字体划分为不同的种类,如衬线体、无衬线体、手写体、装饰体等。

# 文字编排
# 艺术创造过程

Art Exhibition of Characters

**字体种类**

西方字体可以分为衬线体、无衬线体和其他字体。而中文的衬线体以宋体为代表、无衬线体以黑体为代表。

■ 主办单位
飞乐鸟艺术研究中心
Fei Le Niao Arts Research Centre

## STEP 4　字体的种类

**DESIGN**
衬线体

DESIGN
无衬线体

① 衬线体的特点是笔画首尾处有装饰，所以衬线体也被称为"饰线体"或"有脚体"。

② 无衬线体的特点是笔画首尾没有装饰，所有笔画的粗细相同。

字体
宋体

字体
黑体

③ 宋体的特点是竖线粗、横线细，并根据运笔习惯形成了三角形的字肩，给人一种古典美。

④ 黑体的特点和西方的无衬线体特点相似，横线和竖线的粗细基本一样，没有衬线装饰，给人比较现代化的感觉。

装饰体　𝕯𝖊𝖈𝖔𝖗𝖆𝖙𝖊
哥特体　𝕲𝖔𝖙𝖍𝖎𝖈 𝖇𝖔𝖉𝖞
手写体　*Handwritten script*

其他字体

手写体
楷体
**综藝体**

其他字体

⑤ 西方语系字体中除了衬线体与无衬线体，还有很多其他的字体。

⑥ 中文字体除了宋体和黑体，还有许多其他字体，如楷体、行书、草书、综艺体、手写体等。

字体风格是影响画面整体效果的重要因素之一。例如，权威性的设计，字体应选择方正、严谨的；有亲和力的设计，字体应选择轻松活泼的；传统古朴的设计，字体应选择具有传统代表性的。下面来一起了解字体的风格吧。

**字体风格**

图中的毛笔字让人感受到了中国的传统文化，除了传统风格，还体现了复古怀旧、华丽装饰、严谨细致等风格。

## STEP 5　字体的风格

**Oldstyle**
高级和传统感

**Delicate**
精致、现代感

① 衬线体和宋体因其历史悠久和使用广泛，自然给人一种高级和传统的印象。

② 比起粗线条的文字，细线条的文字更能带给人精致感，无衬线体和黑体给人现代、爽利和清新的印象。

**FUTURISTIC**
未来、先进感

**IMPACT**
力量、视觉冲击力

③ 文字的构成要素越简单、有生命力，抽象感越强，越能呈现出未来、先进感。

④ 直线型的文字，线条越粗越能强调存在感，并表现出力量感。

**Feel soft**
柔和、亲近感

**DECORATIVE**
装饰感

⑤ 线条粗大且浑厚圆润的文字设计可以给人柔和、亲近的感觉。

⑥ 文字的装饰方向有很多，大部分情况下，装饰性越强越能吸引人们的目光。

## 常见字体

宋体

思源宋体

**方正粗宋简体**

宋体

在理想的最美好世界中,一切都是为最美好的目的而设的。——伏尔泰

**方正仿宋简体**

宋体

在理想的最美好世界中,一切都是为最美好的目的而设的。——伏尔泰

在理想的最美好世界中,一切都是为最美好的目的而设的。——伏尔泰

**方正书宋简体**

宋体

在理想的最美好世界中,一切都是为最美好的目的而设的。——伏尔泰

宋体字在起始和结束的地方都有装饰,笔画有横细竖粗的变化特点,适用于比较严肃、经典的设计风格中。

**王汉宗颜楷体繁**

楷体

在理想的最美好世界中,一切都是為最美好的目的而設的。——伏爾泰

在理想的最美好世界中,一切都是为最美好的目的而设的。——伏尔泰

楷体

方正楷体简体

**方正北魏楷书简体**

楷体

在理想的最美好世界中,一切都是为最美好的目的而设的。——伏尔泰

楷体像手写字体,文字结构完整、充满古典韵味,给人很正式的印象,适用于古风、传统风格的设计中。

# 黑体

**思源黑体**

> 在理想的最美好世界中，一切都是为最美好的目的而设的。
> ——伏尔泰

黑体分为复古感的传统型及经几何形修饰过线条的现代型。传统型的线条有微微扬起的变化，给人怀旧感；现代型则给人明快、理性和开放的感觉。黑体比较适合简洁、大方的设计风格。

传统型

现代型

传统型

**方正细黑简体**

黑体

在理想的最美好世界中，一切都是为最美好的目的而设的。——伏尔泰

**方正黑体简体**

黑体

在理想的最美好世界中，一切都是为最美好的目的而设的。——伏尔泰

**站酷酷黑**

黑体

在理想的最美好世界中，一切都是为最美好的目的而设的。——伏尔泰

现代型

**文泉驿正黑**

黑体

在理想的最美好世界中，一切都是为最美好的目的而设的。——伏尔泰

**站酷高端黑**

黑体

在理想的最美好世界中，一切都是为最美好的目的而设的。——伏尔泰

**方正超粗黑简体**

黑体

在理想的最美好世界中，一切都是为最美好的目的而设的。——伏尔泰

## 其他字体

### 贤二体
**创意**

在理想的最美好世界中，一切都是为最美好的目的而设的。——伏尔泰

### 郑庆科黄油体
**创意**

在理想的最美好世界中，一切都是为最美好的目的而设的。——伏尔泰

### 站酷小薇LOGO体
**创意**

在理想的最美好世界中，一切都是为最美好的目的而设的。——伏尔泰

### 庞门正道标题体
**创意**

在理想的最美好世界中，一切都是为最美好的目的而设的。——伏尔泰

### 站酷文艺体
**创意**

在理想的最美好世界中，一切都是为最美好的目的而设的。——伏尔泰

### 方正稚艺简体
**创意**

在理想的最美好世界中，一切都是为最美好的目的而设的。——伏尔泰

### 站酷快乐体
在理想的最美好世界中，一切都是为最美好的目的而设的。——伏尔泰

除了黑体、宋体和楷体，还有很多字体，如手写体、粗圆体、细圆体和创意美术体等，它们的风格充满多样性，适用于活跃、富有个性的设计风格中。

# Serif

BodoniXT

Nostalgic　怀旧感
Kindly　　亲切感
Modern　　现代感

衬线体 *(Serif)* 根据衬线笔画首尾相连处的变化大致可分为：具有特定曲线且体现传统风格的"支架衬线体"、连接处为细直线且具有现代感的"发丝型衬线体"，以及粗厚四角形且给人强劲感的"板状衬线体"。衬线体适合用在传统、严谨的设计风格中。

### Alegreya
## Serif
To be or not to be, that's a question.

支架衬线体

发丝型衬线体

板状衬线体

### Minion Pro
## Serif
To be or not to be, that's a question.

### Afta serif
## Serif
To be or not to be, that's a question.

### Andada
## Serif
To be or not to be, that's a question.

### Bentham
## Serif
To be or not to be, that's a question.

### BodoniXT
## Serif
To be or not to be, that's a question.

### Cambo
## Serif
To be or not to be, that's a question.

支架衬线体　　　　发丝型衬线体　　　　板状衬线体

# Sans Serif
Arial

无衬线体 *(Sans Serif)* 也分为几种类型：强有力的古典无衬线体，特点是小写字母g与其他字体的g不一样；具有现代感且带有几何图形的现代无衬线体；明快轻巧且带有温暖感的简洁无衬线体。无衬线体适用于现代、理性的风格设计中。

古典无衬线体 **Magic**
现代无衬线体 Magic
简洁无衬线体 Magic

### Afta sans
Sans Serif

To be or not to be,that's a question.

### Amble
Sans Serif

To be or not to be,that's a question.

### Arsenal
Sans Serif

To be or not to be,that's a question.

### Asap
Sans Serif

To be or not to be,that's a question.

### Aurulent Sans
Sans Serif

To be or not to be,that's a question.

### BPreplay
Sans Serif

To be or not to be,that's a question.

### Ebrima
Sans Serif

To be or not to be,that's a question.

### Aguafina Script
*Script*
To be or not to be, that's a question.

### ZCOOL Addict Italic
*Script*
To be' or not to be', that's a question.

### Alex Brush
*Script*
To be or not to be, that's a question.

### CAC Champagne
*Script*
To be or not to be, that's a question.

### Kaushan Script
*Script*
To be or not to be, that's a question.

### Dancing Script OT
*Script*
To be or not to be, that's a question.

### Italianno
*Script*
To be or not to be, that's a question.

优雅的 *Elegant*
自由的 *Free*
独特的 *Distinctive*

**手写体** *(Script)* 是一种充满手写效果的字体。有使用钢笔书写的优美的传统字体，能给人优雅的感觉；也有用签字笔书写的现代感的字体，给人一种温暖亲切的感觉，仿佛是作者亲笔写下了每个字。手写体适用于个性鲜明的设计风格，也常用于女性化的产品设计中。

Snell Roundhand

# 文字组合

字距

一致 ← → 差异

11:11 ← 11:11 → 11:11

## 统一字距
不同形状的字体组合在一起，字距所显示的效果不一样。

松乡别墅

松乡别墅

1, 573

1,573

根据字体的不同，将字距调整到相同的距离，会使人感觉更加舒服。

## 改变字距
通过调整字距改变文字的排列方式，可以使文字产生新的意义。

独立的平面艺术设计
**编排的艺术**

独立的
平面艺术设计
**编排的艺术**

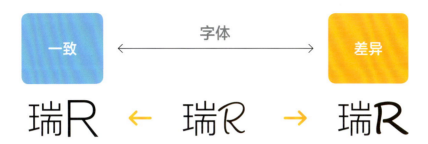

## 组合相似的元素
将结构相似的中英文字体组合在一起会很协调。

彩虹
Rainbow
相似的黑体和无衬线体

彩虹
Rainbow
相似的宋体和衬线体

彩虹
Rainbow
相似的手写体

## 不同元素进行组合
文字组合形成强弱关系后,可以使强调的主角更显眼。

从改变字体的风格、粗细等方面形成强弱对比。

一致 ← 字号的大小 → 差异

幸运 Lucky　←　幸运 Lucky　→　幸运 Lucky

## 汉字和其他语种字体的差异

不同语种的字体组合，同样的字号，大小显示是有差别的，调整个别文字的大小可以使文字整体显得整齐。

代码是 AMZN

代码是 AMZN

将英文字母的字号调大一些，就与中文字号差不多了。

## 强调局部并使其醒目

把想强调的文字调大或将不重要的文字调小，这样可以增强对比并突出重点内容。

**搭配**是有**规律**的同时也是有**协调性**的

12 月 11 日

↓

**12**月**11**日

将需要强调的词语放大，可以使其即使在段落中也很醒目。

文字的粗细

一致 ← → 差异

年春夏秋冬 ← 年春夏秋冬 → 年春夏秋冬

## 在外观上保持粗细统一

同一种字体，即使粗细相同，大小不同时看起来也会显得不平衡。此时可以调整部分文字的粗细来达到视觉上的统一。

年春夏秋冬

字体一样

年春夏秋冬

将较小的文字加粗

## 大小相同的文字需要增强对比

将需要强调的文字加粗，可以使其他文字显得细一些，这也是表现强弱的有效方法。

川剧
都遗留在街角的
茶馆里

Welcome
to Charm Capital

**川剧**
都遗留在街角的
茶馆里

**Welcome**
to Charm Capital

标准 ← 文字的直曲 → 差异

Relaxed ← **Relaxed** → *Relaxed*

## 直线字体

直线字体可以表现出坚硬感，给人严肃、充满力量的感觉，适合正式的场合。

## 曲线字体

曲线字体可以赋予文字细腻、灵活的性格，给人活泼、亲切的感觉，适用于轻松的设计风格。

官方店
官方店
官方店

不如画画
drawing

直线型文字基本由直线构成，偏向于黑体的感觉，线条越粗，力量感越强。

曲线型文字偏向于手写体的感觉，结构更加灵活、随意和自由。

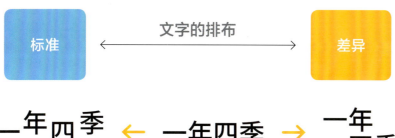

## 有序排布

有序的排布易读性强、排列整齐，适用于字数为双数或者短句的设计。

## 错位排布

错位排布可以使文字显得更加具有节奏感和灵动性，适合表现的主题范围很广。

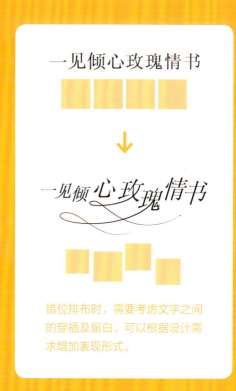

错位排布时，需要考虑文字之间的穿插及留白，可以根据设计需求增加表现形式。

# 文字编排

## 手写体的编排

选择手写体字体时，应该注意文字之间的流动性和美观性，需要考虑如何才能体现出手写体文字的流畅感，使版面看起来更加美观。

▲ 手写体中笔触较粗的字体字距过小，容易给人拥挤紧张的印象。

▶ 手写体文字需要注意字距的大小，字距过大时容易断开，使文字看起来不流畅。

?  #

### 符号的乐趣

在字体中包括标点符号、数学符号和特殊符号等。更改符号的大小和颜色或将其用作设计元素都非常有趣。

30 ¥ "那些日子

# 文字的强大表现力

**案例展示**

下面案例中的信息虽然已经进行过简单归纳,但文字之间的对比还是不够鲜明,标题也不够醒目,这导致主题模糊,给人单一、枯燥的感觉。

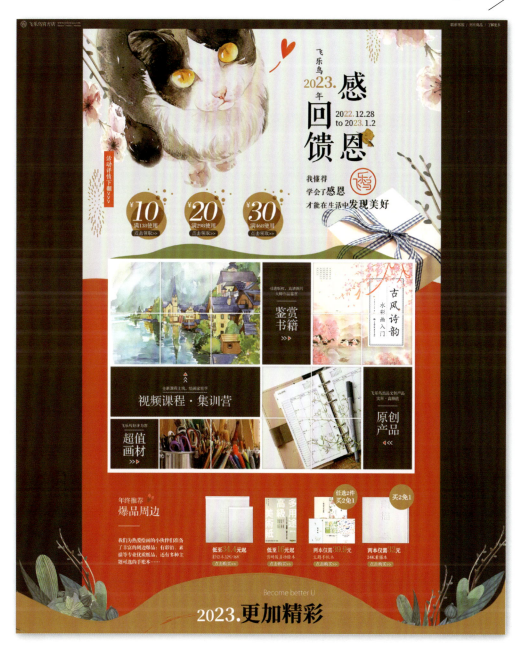

 修改后的案例在各组文字之间作了明确的区分,整体看起来主次分明、对比效果强烈,整个画面显得更加丰富、清晰。

# 大标题突出主角感

版面中最大的字体为大标题,特点鲜明、准确、简练,有着吸引读者、引导读者理解版面内容的作用。

放在中间位置的标题是最显而易见的。

标题之间虽然距离很大,但样式统一,也保证了阅读的流畅性。

打破一成不变的表现方式,增强标题的存在感。

将标题放到页面的左下角,可以保持版面重心一致,也能直接体现规律性。

将标题放大并撑出版面,不破坏识别性,这样也能增强视觉的冲击力。

将小标题放在大量留白中,只要配置好,也能充分展现小标题。

标题穿插在文字较多的版面中,设置为大字号,表现也会很明显。

改变文字的方向或者使文字变形,可以带来强烈的动感和节奏感,使标题更醒目。

## 描述性文字的编排

在简洁的标题之后，描述性文字算是进入正文前的"连接"角色。标题因为精简而无法加入更多的详细信息，传达的信息有限，加入描述性文字就可以与正文连接，起到引导的作用。

- 一般在标题之后，正文之前
- 字号比正文稍大或者相同
- 文字数量多于标题，但尽量精简
- 主要用于概括主题

## 和标题一起

标题后加描述性文字，会很容易吸引人的眼球。

**活力橙新鲜出炉**

象征活力的色彩
为全球文化带来转机
给人向上的力量

走进森林
步道小旅行

和初心者站在同一阵线
我们致力走访每一条步道
从此爱上登山旅行
最美的风景就在山林步道间！

## 和正文一起

调整描述性文字字号的大小并改变字体，紧接着引出正文，也可以将信息表达清楚。

迎小年

农历二月二十三
年的开端

**let's music**
**音乐人的一天**
**休闲时光**

最幸福
独立音乐人！！

## 多留白并单独放置

将描述性文字周围多留白并单独放置时，信息层级也是仅次于标题的。

烤肉史话

两汉时期烤肉讲究

养颜的秘密

医学认为养生与养颜密不可分

# 增强正文的表现力

由于内容比较多,正文的目的是让读者在读完该段文字、看了图片之后,能在心中留下强烈的印象或特殊的情感,必须考虑让"易读"的文字更有"表现力"。

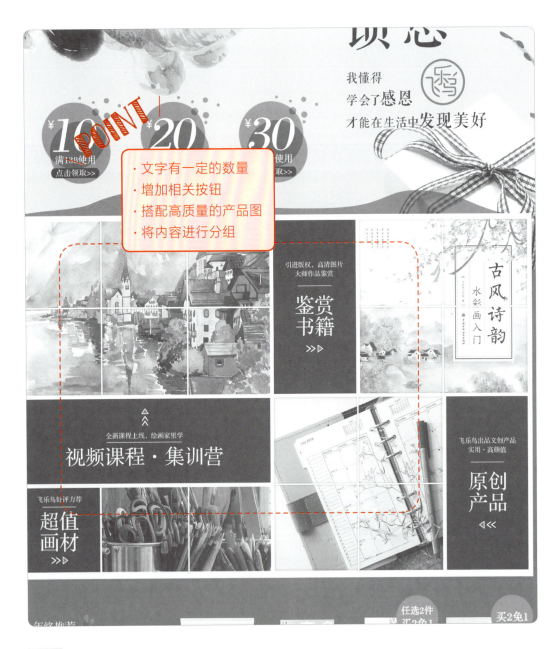

·文字有一定的数量
·增加相关按钮
·搭配高质量的产品图
·将内容进行分组

## 字体之间的差异性

不同种类的衬线体组合在一起，表现出的效果也会不一样。

| | | |
|---|---|---|
| Happy Children's Day 5.5% discount for all book | Happy Children's Day 5.5% discount for all book | Happy Children's Day 5.5% discount for all book |
| Happy Children's Day 5.5% discount for all book | Happy Children's Day 5.5% discount for all book | Happy Children's Day 5.5% discount for all book |

## 加不同颜色衬底

对某一部分增加不同颜色的衬底进行强调。

**黑** 黑色是宇宙的底色，也是一切的归宿。雨季、黑色同时也象征着繁荣与生命。

**灰** 灰色和粉色搭配可以联想到女性，搭配暗色可以产生男子汉的感觉。

**白** 现代社会把白色视为高品位审美的色。色纯洁、拥有不容妥协、难以侵犯的气场。

## 版面节奏感

改变部分文字的字体、大小和色彩，版面就会产生节奏感。

炸鸡 & 啤酒
最好吃的店排名 Top10！

# 关键词突出关键信息

为了方便快速地了解关键信息,需要对正文的内容进行概括,可以根据版面的内容使用不同的标题或关键词,尽量简洁地将关键信息表达出来。

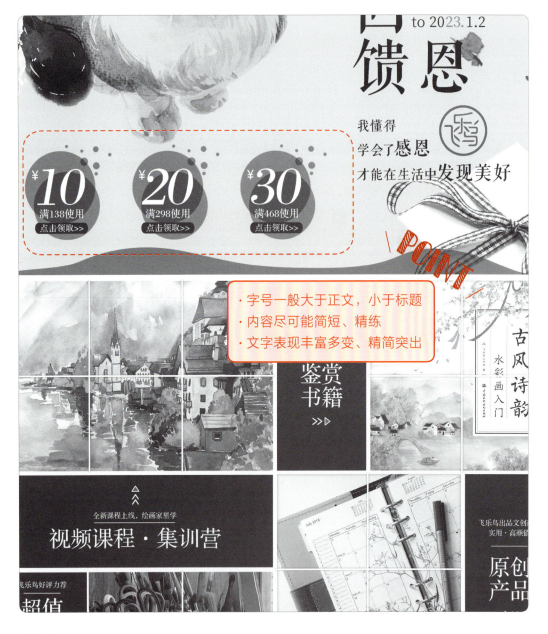

· 字号一般大于正文,小于标题
· 内容尽可能简短、精练
· 文字表现丰富多变、精简突出

## 标题、关键词的表现

| 01 全场五折　套餐好礼 02　03 满减包邮 | ▲ 祛黄美白<br>▲ 滋润嫩肤<br>▲ 深层清洁 | 遮不住的<br>"面如土色" |
|---|---|---|
| 加上数字进行强调 | 加入图标或符号进行强调 | 加入引号进行强调 |

| [补充水分] [提亮肤色] [淡化细纹] | **梦想**中的自己 | SECRET OF SLIMMING<br>瘦身的秘密<br>SECRET OF ELEGANT<br>飘逸的秘密 |
|---|---|---|
| 添加括号进行归纳 | 更改字体强调存在感 | 加入其他翻译文字进行装饰 |

## 分类归纳

将文案内容相近的元素提炼出来，并归纳总结。

| 佛手柑精油　一种精油<br>　　山茶花精油　一种精油<br>欧洲赤松精油　一种精油 | 同为精油类<br>佛手柑精油<br>山茶花精油<br>欧洲赤松精油 |
|---|---|

## 重点关注

| **赫**尔巴特的形式主义美学认为，美只能从形式来检验，即从构成美的因素和艺术作品形式之间的关系来检验。 | GOOD MORNING | 晚安 |
|---|---|---|
| 首字放大强调重点 | 将部分文字变形作为重点 | 在文字中添加填充色 |

# 修饰性文字

把文字当成"图案"而不是"文字"来设计，可以进行细节修饰、丰富版面，也可以作为Logo或者印章标志。改变关键词和标题的字体和组合方式，同样可以增强装饰效果。

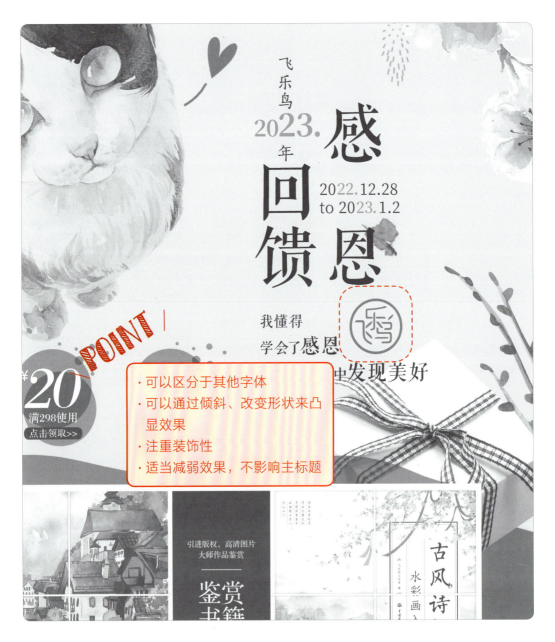

POINT
· 可以区分于其他字体
· 可以通过倾斜、改变形状来凸显效果
· 注重装饰性
· 适当减弱效果，不影响主标题

## 优化细节的表现方式

### 追光者
*Light follower*

加入英文增强语调氛围

### 艺术风格①
洛可可风格

### 艺术风格②
哥特式艺术

将小标题和大标题组合

拟人，拟物
大脸猫 × 林雨深

用特定形式控制文字的表现效果

SATISFACTION 100% TOP QUALITY GUARANTEED

组合成Logo或者印章的样子

Art Decoupage
文字力量

背景中的浅色文字丰富画面、增强动感

给文字增加不同的纹理来表现质感

根据下面的成语进行字体设计，要求体现成语的词意，设计手法不限。

时间煮雨　　月下独酌　　乌合之众

众星捧月　　月黑风高　　爱屋及乌

子丑寅卯　　藏龙卧虎

（习题答案见资源下载文件）

CHAPTER 10

# 掌握色彩

认识色彩
基本的配色技巧
理性思维与感性思维的碰撞

# 认识色彩

色彩是通过眼睛和大脑对光产生的一种视觉效应。如果没有光,人类无法在黑暗中看到任何物体的形状与色彩。区分物体的色彩时,看到的并不是物体本身的颜色,而是将物体反射的光以色彩的形式进行感知的。

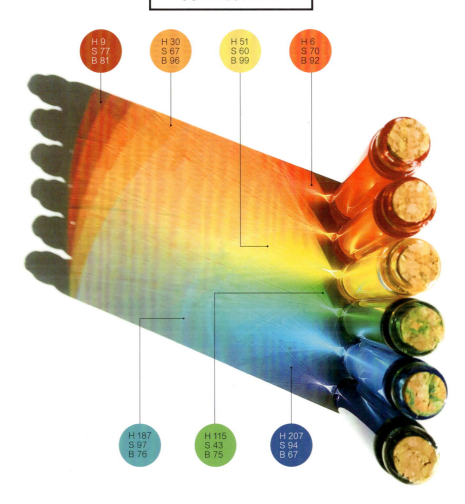

## 色彩三要素——色相

色相是色彩的首要特征,是区别各种色彩的最准确的标准。任何色彩都具备三要素,即色相、饱和度和明度,其中色相对视觉的影响最大。眼睛在捕捉、识别色彩时,首先识别的是色相。

在色相环中,处于对立位置的颜色为互补色,如红和绿、紫和黄、橙和蓝。

# 有多鲜艳？

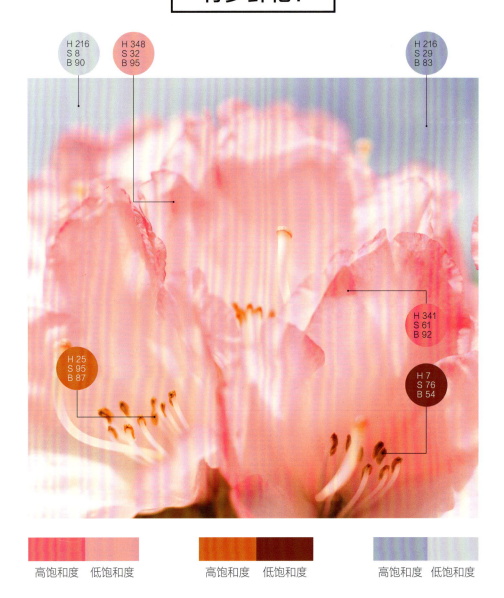

高饱和度　低饱和度　　　高饱和度　低饱和度　　　高饱和度　低饱和度

## 色彩三要素——饱和度

饱和度通常是指色彩的鲜艳程度，也可以称为纯度、彩度等。饱和度越高色彩就越鲜明，反之色彩就越浑浊。色彩可分为有彩色和无彩色两大类，有彩色中的红、橙、黄、绿、蓝、紫等基本色彩的饱和度最高；无彩色黑、白、灰的饱和度为零。

# 有多亮？

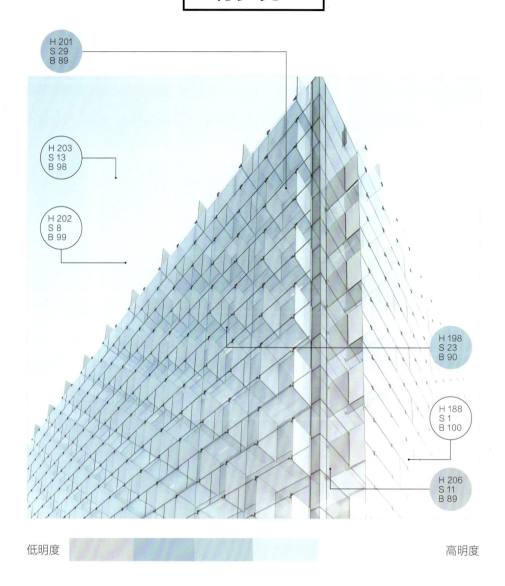

H 201 S 29 B 89

H 203 S 13 B 98

H 202 S 8 B 99

H 198 S 23 B 90

H 188 S 1 B 100

H 206 S 11 B 89

低明度　　　　　　　　　　　　　　　　　　　　　　　　高明度

## 色彩三要素——明度

明度是指色彩的明暗程度，它取决于反射光的强度，物体由于反射光量的不同而产生不同的明暗效果。不同的色彩具有不同的明度，任何色彩都存在着明暗变化。色彩的明度分为两种情况：一种是相同色相的不同明度；另一种是不同色相的不同明度。明度值越高，色彩越亮；明度值越低，色彩越暗。

# 显示器颜色模式

ZOOM · · · • • • • • • ● ● +

## RGB 模式

随着显示器图像的扩大我们可以看出最终出现的只有红（R）、绿（G）、蓝（B）3种颜色，这3种颜色也叫色光三原色。它们可以相互叠加出各种各样的颜色，全部重叠后可以成为最亮的白色（W），当没有光的时候则变成黑色。通常通过显示器呈现的设计会使用RGB模式。

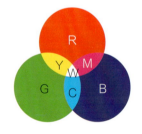

# 印刷颜色模式

ZOOM

## CMYK 模式

CMYK即青（C）、品红（M）、黄（Y）、黑（K）4种色彩。因为在实际应用中，青色、洋红色和黄色很难叠加形成真正的黑色，因此引入了K——黑色，黑色的作用是强化暗调。杂志、报纸、宣传画、图书等都是运用CMYK模式印刷出来的。

# 颜色性格印象

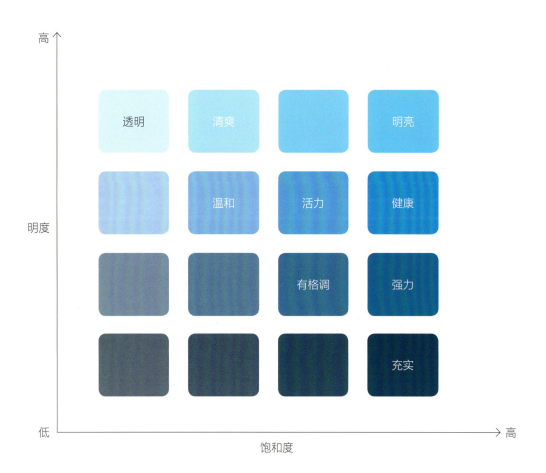

## 同色系颜色也有不同的性格

比起单纯的"蓝色",深蓝色、湖泊蓝、活力蓝等有形容词的名称,会更容易让人联想到具体的颜色。用明度和饱和度的组合表现同一种色调的颜色差别,会给人不同的印象。

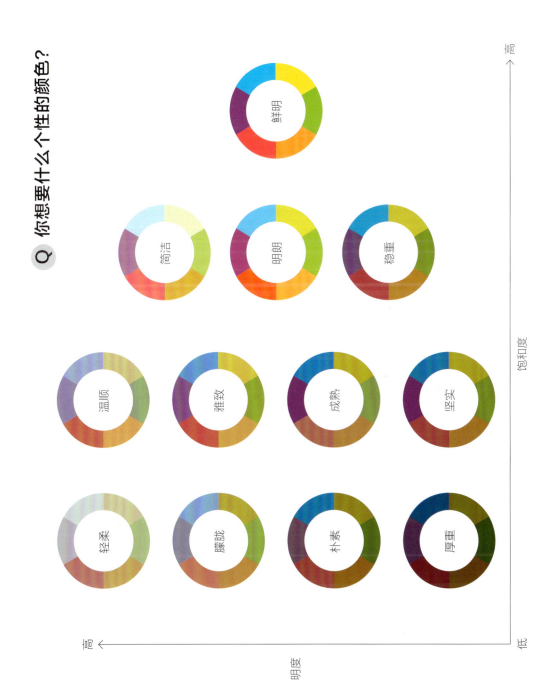

# 基本的配色技巧

**有层次感的配色**

**Q** 如何使配色充满层次感？
**A** 配色中适当调整明度、饱和度和色相，可以使整体画面富有层次感。

▲ 不同明度的类似色搭配

▲ 同色相不同明度的颜色搭配

▲ 不同色相的颜色搭配

**强调色配色**

**Q** 如何让色彩搭配突出重点？
**A** 在大面积同色系色彩构成的画面中，添加少量强对比的色彩，可以突出主题。

▲ 增强明度对比

▲ 增强冷暖对比

▲ 与无彩色搭配

**同类色深浅搭配**

**Q** 同类色如何进行搭配？

**A** 同类色搭配是由同一色相中有色调差的色彩构成的，属于单一色彩搭配，调整色调之间的差异，可以使搭配看起来明快、自然。

▲ 黄色系搭配

▲ 红色系搭配

▲ 蓝色系搭配

**暗色调配色**

**Q** 暗色调如何进行搭配？

**A** 暗色调配色由较为阴暗的色彩组合而成，呈现稳重、低调、神秘的印象，营造出沉稳的感觉。

▲ 暗调配色1

▲ 暗调配色2

▲ 暗调配色3

| 冷色调<br>配色 | **Q** 冷色调如何搭配？<br>**A** 冷色调配色主要运用蓝绿、蓝、蓝紫等有清爽、寒冷感的颜色构成，可通过色相环上相近的颜色进行组合。 |

▲ 冷色调配色1

▲ 冷色调配色2

▲ 冷色调配色3

| 暖色调<br>配色 | **Q** 暖色调如何搭配？<br>**A** 暖色调配色由红、橙、黄等具有温暖、热情感的颜色构成，可通过色相环上相近的颜色进行组合。 |

▲ 暖色调配色1

▲ 暖色调配色2

▲ 暖色调配色3

**隔离感配色**

**Q** 如何展现活泼、动感的配色？
**A** 将色彩之间的联系有意切断，可使配色具有隔离感，效果强烈、醒目。

▲ 隔离感配色1

▲ 隔离感配色2

▲ 隔离感配色3

**对比感配色**

**Q** 如何增强颜色之间的对比效果？
**A** 色彩之间明度、饱和度和色相的对比，可营造出强烈的视觉冲击力。

▲ 饱和度对比

▲ 色相对比

▲ 明度对比

# 理性思维与感性思维的碰撞

• 左脑

用来说明和强调
## 功能性的颜色

人类的左右脑各有侧重。左脑决定人的逻辑思维，即侧重理性的一面。颜色搭配中，运用左脑的思维方式可以突出颜色的功能性，使颜色突出、搭配引人注目、增强符号的识别性等。

## 突出部分颜色

○ 相比黑、白、灰，其他颜色更容易引人注目

在想强调的地方用饱和度高的颜色填充，当文字用颜色进行强调后，才会有特殊的意义。

## 颜色分明暗

○ 明度差小的一方不容易看出，明度差大的一方容易看出

图与文字之间的颜色明度产生一定的明度差就会变得容易阅读；如果整体明度差小，主次关系不明确，就会变得难以阅读。要特别注意文字与图不是黑白颜色的组合，可通过改变图与文字之间的色彩明度差来使内容更便于阅读。

# 颜色增强亮点

○ 暖色系比冷色系更容易吸引人的目光

暖色系和饱和度高的颜色容易吸引人的眼球,特别是饱和度高的黄色和红色,经常被用在道路交通标识上;冷色系和饱和度低的颜色的吸引力会相对弱一些。

## 颜色增强标识的识别性

○ 两个相似的标识，如果使用不同的颜色，则更容易识别和区分

同一颜色在相似的标识上连续使用，识别性较差。在标识的颜色上作出区分，可以增强识别性，从而更好地传递信息。

# 颜色分组

3种功能区同为蓝、绿色系，区块之间差别很小

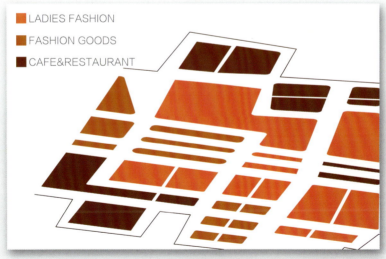

将区块组合换成暖色系

○ 区分冷、暖色之间的相同性与相似性

相似的冷色系颜色看上去差别不大，颜色之间容易相融，具有相同性，信息传达容易不清晰。暖色系颜色之间虽然相似，但仍然有较大的差别，因此比较适合用于平面效果图中。

# 颜色分层次

○ 颜色饱和度越高，表现的内容越重要

用鲜艳的颜色在画面中比较重要和需要强调的地方做记号，能使其突出显示。颜色的饱和度越高表现的效果就越强烈，改变颜色的饱和度，可以使画面主次明确、富有层次感。

## 功能性色彩在生活中的应用

在生活中，功能性颜色被广泛运用于具有标志性的物品上，能够让人们清楚地辨识。

红色的消防车　　　　　　　　　黄色的校车

当心感染（黄色）

红色为电量过低　　　　　　　　绿色为电量充足

禁止吸烟（红色）

安全出口（绿色）

不同颜色的线路

体育比赛中不同颜色的队服

### 右脑

左、右眼看到的颜色印象
## 情绪性的颜色

右脑决定人的视觉感受,即侧重感性的一面。颜色搭配中,运用右脑的思维方式可以唤起对颜色的记忆和情绪,从视觉、味觉、嗅觉、听觉、触觉等方面获取对颜色的印象和感受。

# 颜色与视觉

哪一个更近？ 哪一个更大？

靠近　　　　　　　　　　拉远　　　　　　　　　狭小　　　　　　　　　广阔

## 颜色体现出距离的差别

明亮的暖色系给人醒目感，会使物体显得较大、距离更近，因此暖色系的列车在视觉上会显得更近。而深色会显得更深邃，给人距离感，因此冷色系的房间看上去更宽敞。

## 颜色体现出大小的差别

明度较高的白色往往具有膨胀感，因此显得面积更大，白色衣服看起来更显宽松。而暗色系则给人浓缩的感觉，因此显得面积更小。

# 颜色与味觉

分别是什么味道?

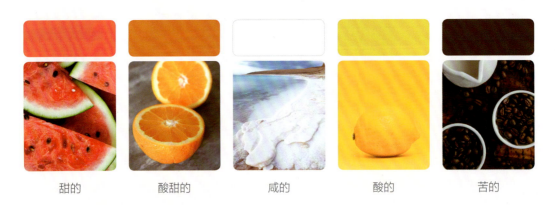

甜的　　　酸甜的　　　咸的　　　酸的　　　苦的

## 颜色体现出味道的差别

一般来说,人们想到惯用食材时就会联想到其颜色和味道,比如像西瓜一样的红色是甜的,像咖啡豆一样的褐色是苦的。即使没有任何说明,只要看到颜色也能联想到不同的味道,所以有意识地选择颜色很重要。

# 颜色与嗅觉

## 猜猜看分别是什么香味?

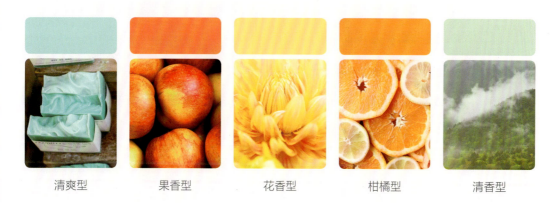

清爽型　　　果香型　　　花香型　　　柑橘型　　　清香型

## 颜色体现出气味的差别

看到香水的颜色就会联想起它们的气味,也会从嗅到的香味中想象出某种颜色。同味觉与颜色的关系一样,嗅觉和颜色也有关联,因此还是要从原材料的颜色出发,找到描述气味的关键词。

# 颜色与听觉

"看看"是什么曲风?

## 颜色体现出声音的差别

活泼、可爱、怀旧、古典等风格的声音可以用颜色来表示,饱和度高、明度高的颜色给人轻松愉悦的印象;饱和度低、明度低的颜色给人朴素平静的印象。色相越多,对应的声音越欢快、生动,整体氛围显得更热闹;反之氛围显得单调、平静。

# 颜色与触觉

哪一个更暖和？　　　　　　　　　哪一个更重？

　　暖和　　　　　寒冷　　　　　　轻盈　　　　　沉重

## 颜色体现出温度的差别

暖色可以让人联想到火焰和太阳等带温暖的东西，而冷色则会让人联想到大海和冰等凉爽的事物，这两类颜色都具有很强的代表性。

## 颜色体现出重量的差别

明度较高的颜色会显得更轻柔，而明度较低的颜色会显得更硬、更沉重。即使是相同尺寸的水杯，黑色也会比白色显得重一些。

# 颜色与记忆

即使是同样主题的卡片和信封，颜色不同读取到的信息也会不同。通过唤醒脑海中的记忆，可以对颜色产生固定的印象。

**圣诞节**
Christmas

**婚礼**
Wedding

**春节**
The Spring Festival

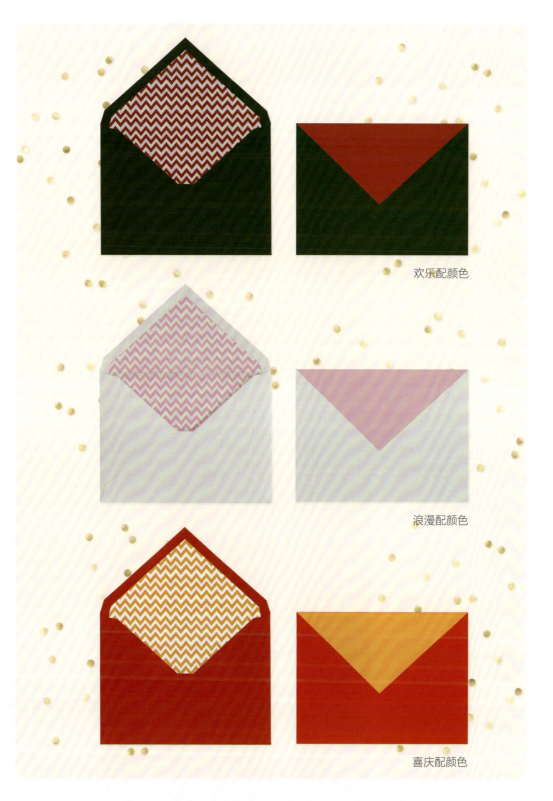

欢乐配颜色

浪漫配颜色

喜庆配颜色

## 颜色的印象

每种颜色都会带给人不同的印象,试着与照片结合来感受一下吧。

- 红色 **Red**
- 粉色 **Pink**
- 橙色 **Orange**
- 黄色 **Yellow**
- 绿色 **Green**
- 蓝色 **Blue**
- 紫色 **Violet**
- 赭石 **Ochre**
- 黑色 **Black**
- 灰色 **Gray**
- 白色 **White**

鲜艳 | 热情 | 浓郁 | 兴奋

**Red** 红色

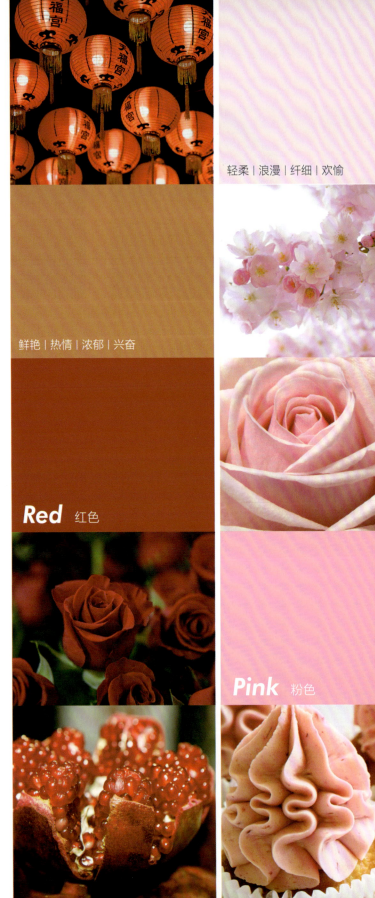

轻柔 | 浪漫 | 纤细 | 欢愉

**Pink** 粉色

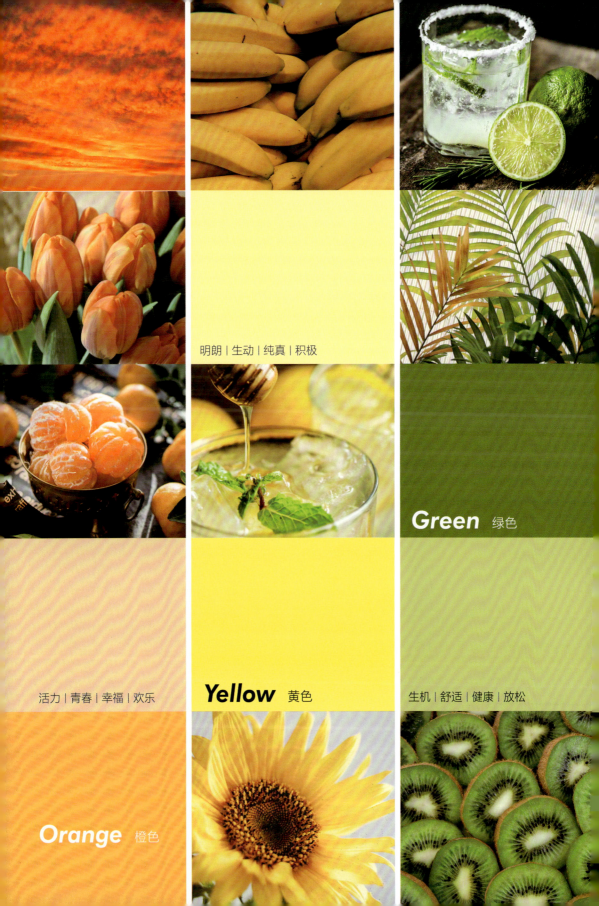

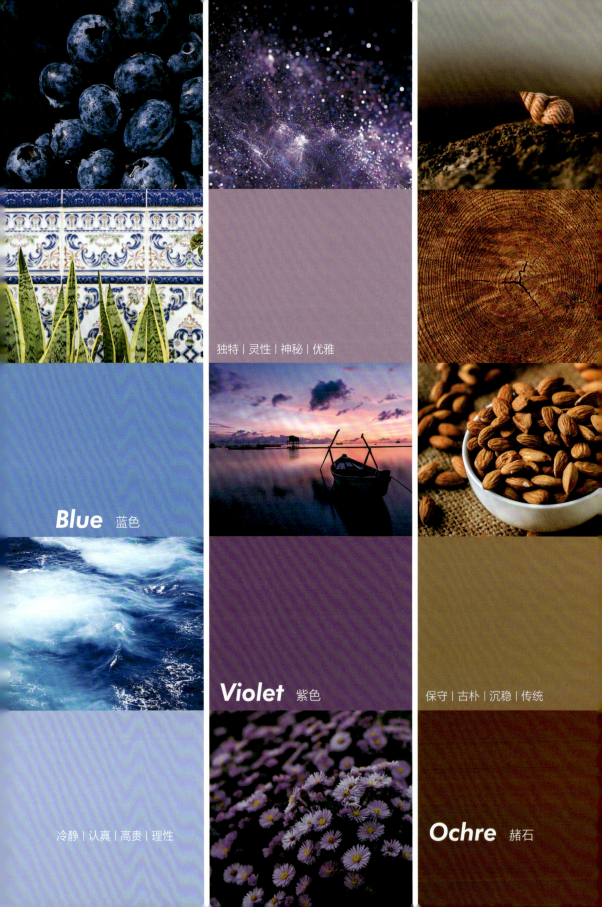

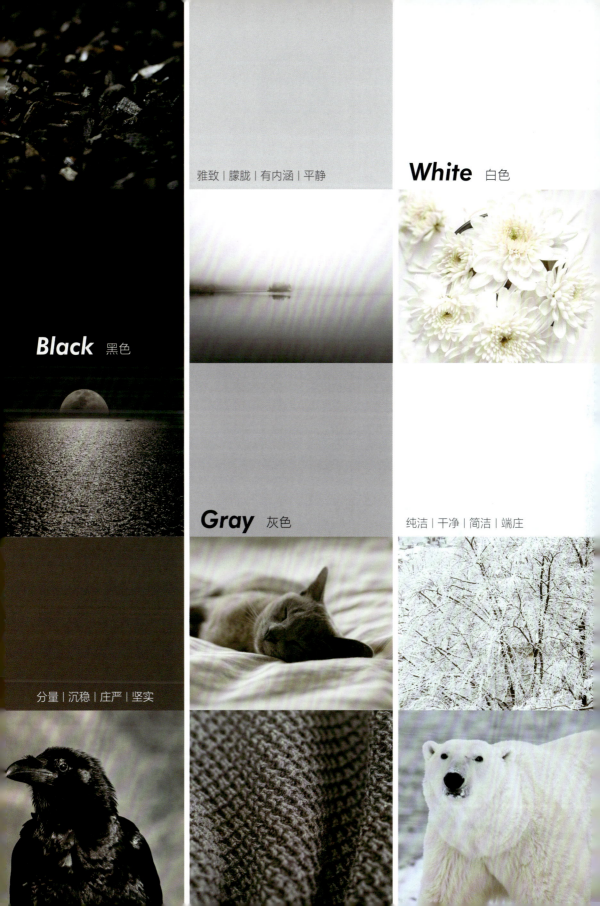

这个设计作品为多图作品,图片较为分散。请运用掌握的色彩知识,弱化图片的边界,增强全部图片的融合感,给人更大的空间想象力。

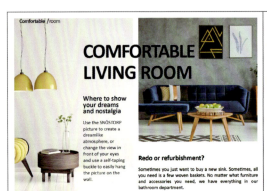

(习题答案见资源下载文件)

CHAPTER 11

# 用图片传递信息

学会「看」图片
学会「感受」图片
学会「放置」图片

## 学会"看"图片

版式设计中,对图片的运用是至关重要的,学会从照片拍摄的角度去理解构图,对照片的剪裁很有益。

# 看主角

> 把主体想象为一个点,作为画面的视觉中心,可以将其安排在画面的正中心,也可以偏离画面中心放于边角。尽量保证画面背景干净,使照片主角显得更加清晰,可以通过环境烘托主题的方法,利用门、窗、山洞或其他框架作为前景来表达主体、阐明环境。

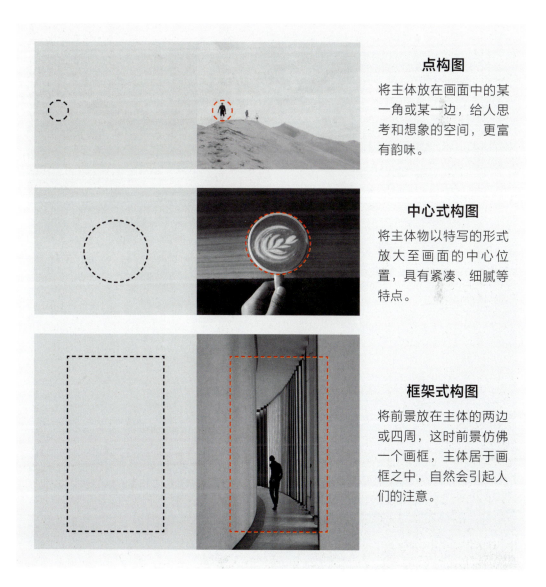

**点构图**

将主体放在画面中的某一角或某一边,给人思考和想象的空间,更富有韵味。

**中心式构图**

将主体物以特写的形式放大至画面的中心位置,具有紧凑、细腻等特点。

**框架式构图**

将前景放在主体的两边或四周,这时前景仿佛一个画框,主体居于画框之中,自然会引起人们的注意。

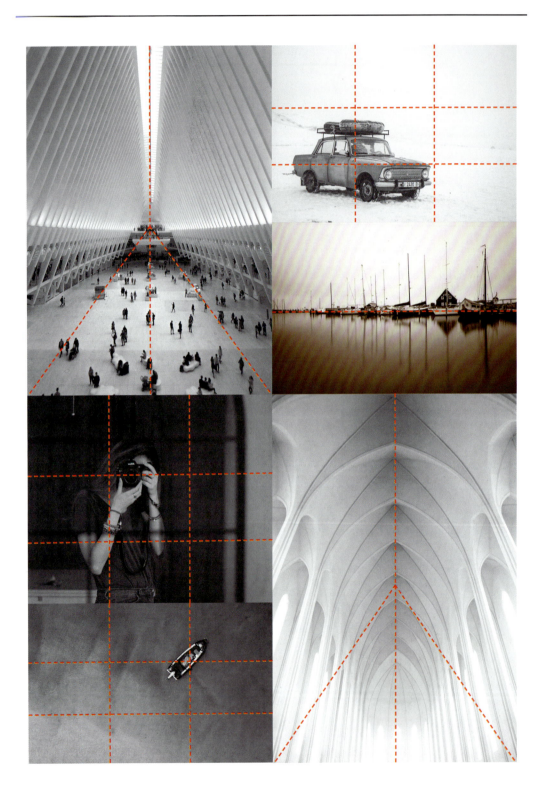

# 看比例

很多优秀的作品简单却富有美感。在单一元素的基础上设计,成功的诀窍在于将主体物放于画面1/3的位置上,画面整体看上去会很协调。构图中黄金分割线多用作地平线、水平线。

### 对称式构图

对称式构图具有平衡、稳定的特点,给人简洁、清晰的印象,常用于表现对称的建筑和特殊风格的物体。

### 平衡式构图

利用水平线或地平线构图,把画面水平分割,此构图方法简单易懂且给人稳定感,常用于水面、夜景等题材中。

### 九宫格构图法

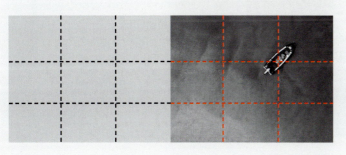

将主体放在九宫格交叉点上,这种构图符合人们的视觉习惯,可以使主体自然成为视觉中心,具有突出主体、平衡画面的特点。

# 看结构

观察物体在照片中建立的秩序感,灵活运用照片本身所具有的动态,可以发现不一样的结构美。例如,三角形构图能使画面显得更加稳定,X形构图可以制造出画面的动感,弧线构图能展示物体的优美弧度。

**三角形构图**

画面中的视觉主体形成了一个稳定的三角形结构,该类型构图较为灵活,具有稳定的特点,画面给人正直高大、向上、向前的感觉,常用于近景人物、特写等题材中。

**X形构图**

线条、影调按X形布局,透视感、冲击力强,有利于把人们的视线由四周引向中心或使景物从中心向四周逐渐放大,常用于建筑、桥梁、公路、田野等题材中。

**弧线构图**

画面中的景物呈弧线形的构图,具有延长、变化等特点,看上去优美、雅致、协调,常用于河流、溪水、小路等题材中。

# 学会"感受"图片

为了传达想要传递的信息，选择什么样的图片是决定性因素。

## ① 用来感受和阅读的图片

图片可以分为传达情感的"用来感受的图片"和传达信息的"用来阅读的图片"两种。

## 用来感受的图片

1.主要用来欣赏的图片。
2.更注重照片整体的气氛。
3.为了印象深刻,寻找特别的关注点传达感受。

## 用来阅读的图片

1.主要说明主体信息的图片。
2.准确地捕捉被拍摄物体本身。
3.色差模糊的效果要少一点,图片更加原始、自然。

游客旅游拍摄的照片

官方的旅游宣传照片

上面左侧拍摄的照片更具有故事性,且具有强烈的个人主义色彩,通常适合抒发个人情感;右侧的照片更加注重地标性建筑的完整性,能保证人们准确地找到具体所在位置,通常适合用在官方宣传图片中。

餐厅美食宣传照片

菜单选购照片

为了吸引顾客,餐厅往往需要将菜品拍摄得更有氛围感,以增强吸引力,从而达到宣传的效果。上面左侧照片的整体感觉更加适合作为宣传图;右侧照片中的食物更加真实,没有色差和其他因素的干扰,可以让人更加直观地感受并进行选择,因此更适合用在菜单中。

## ② 根据对比产生故事

两张照片组合在一起的时候，自然就会产生某种关联。对比两者表现出的不同场景，就可能碰撞出不一样的故事。

**现在 × 现在**

今天对于狗狗来说是一个特别的日子，它的生日到了，大家正在为它举办生日派对。

### 长大 × 小时候

小时候来到新家,大家为狗狗过的第一个生日。

### 个体 × 家人

和主人一起在郊外游玩,狗狗认真听话的样子很可爱。

### 现在 × 回忆

回忆与小伙伴在一起开心玩耍的时光。

### 生日 × 圣诞节

圣诞节狗狗被打扮得很漂亮,它很开心。

3张以上的照片进行组合时,往往充满了故事感,根据想要传达的信息,确定作为主角的照片。

### 根据信息
### 选择照片

## 表现咖啡的好看造型

❶ 主角是一杯花式咖啡，主要体现出咖啡的造型；
❷ 记录制作造型的过程；
❸ 环境安静，光线很充足。

## 表现咖啡的优质原料

❶ 主角是咖啡豆，主要介绍原料的优良品质；
❷ 表现使用专业的机器制作咖啡；
❸ 宣传咖啡品牌的Logo。

## 表现咖啡厅静谧的环境

❶ 主角是咖啡厅用餐时的一角，看起来环境很安静；
❷ 记录制作咖啡的过程；
❸ 展示最终成品效果。

# 学会"放置"图片

## 运用图片进行不同组合

多张相同的图片进行组合时，往往通过改变图片的大小、方向就可以改变整个版面的效果，形成多种多样的组合形式。一般可以分为规则式和自由式两种。

**规则式**

各图片尽管比例不同，但组合在一起仍是统一的。图片组合统一在一个几何图形中，因此大小、方向都会受到限制，这种组合给人严谨、统一的感觉，具有信赖感。

 即使是相同的图片,运用不同的组合方式,最终呈现的效果也是千变万化的,改变图片的大小和位置都会改变整个版面的风格。

### 自由式

图片组合没有规律,图片与图片之间也没有固定的排列模式,图片的大小和方向可以根据版面进行调整。这种组合较为灵活自由,给人一种轻松感和时尚感,适合制作轻松随意的主题页面。

# 强调重点图片的大小

对图片进行大致分类后,安排图片的大小和位置就成了传达信息准确与否的关键。如果没有理解信息传达的重点,即使再好的版式,在后期也会做很多修改,明确重点才能对版面内容进行更好的传达。

## Sweet Time

Fresh atmosphere and lovely desserts enrich your leisure time.

d o u g h n u t

### 强调环境

左图主要强调店铺的环境和位置,因此将店铺图片放大并放在右上角最显眼的位置,将店铺的内部环境和甜品图片依次缩小,以明确它们之间的主次关系。

 确定版面信息传达的重点时,一方面可以根据客户明确的需求确定,另一方面则可以根据图片的效果确定。需要从图片的颜色、构图、意义等多方面考虑版面的信息传达重点。

**强调产品**

下图强调的内容为甜甜圈,将各种口味的甜甜圈放在中间位置,放大一个突出显示,然后依次将店铺环境的图片放在页面左下角,根据强调重点,缩小店铺环境图片。

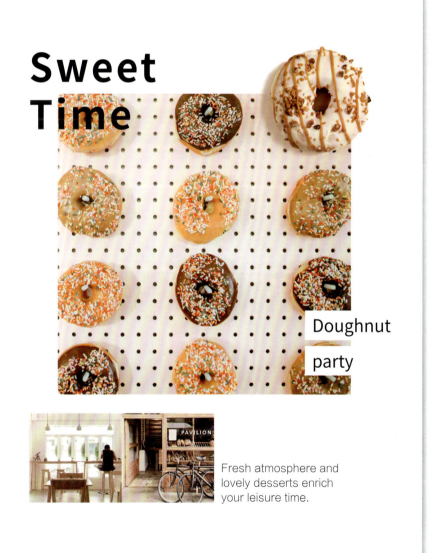

# 如何挑选图片

在版式设计中,选择图片时会精益求精,从静态和动态、整体和局部进行不同的组合,以更加丰富的形式和形态有效地传递信息,使二维平面具有三维的空间感,并带来更加独特的版面效果。

**静态和动态**

左图中上面是一张表现动态的图片,能带动整体氛围;下面则选择了一张静态图片,让版面看起来更加稳定。在运动类的主题中加入动态的图片,会比静态图片的表现力更强。

 图片是有效传达画面信息的使者。在版式设计中，图片的选择和排放非常重要，一张图片可能具有文字所不能达到的视觉表现力，可以根据版面要强调的内容选择合适的图片。

**整体和局部**

将整体表现范围最大的图片与局部展示图结合在一起，可以让观者既能看到整体又能看到细节。

# 根据图片外形进行编排

一般的摄影图片都会统一在横向或者纵向的矩形中,直接将矩形图片进行编辑会较好地统一画面,但版面会显得呆板。这时不妨试着打破矩形的局限,寻找不同形状的边框进行创作。

**制作适合版面的图片边框**

在版式设计中,没有固定的图片边框,不同的题材对图片的边框提出了不同的要求,左图的主要对象是猫,因此用了和猫咪有关的形状对图片边框进行处理,这样能更好地和整体内容搭配,使画面统一。

 图片的外形可以是任何形状,只有合理安排好这些元素,才能对版面进行较好的编辑。

### 保留物体的外轮廓

根据图片的形状将背景部分删除,下图仅保留了猫咪。这种方法比较灵活,没有固定的规律,有利于突出主体,还可以使文字和图片排放更加多元化。

裁剪以下图片,要求保留主体,使图片传递的信息更准确。

(习题答案见资源下载文件)

CHAPTER 12

# 数据可视化
# 图表设计

大数据也可以变精细
正确使用不同的图表
图表里的信息变化
优化数据的视觉表现

# 大数据也可以变精细

这是你开的一家服装店

这家服装店已经营业一年了,刚开始因为新店开张吸引了不少顾客,但最近销售额很紧张。你想找点突破的方法增加人气,因此要先从目前的经营状态入手。下面是店员给的服装店去年的经营情况统计表,你不禁陷入沉思……

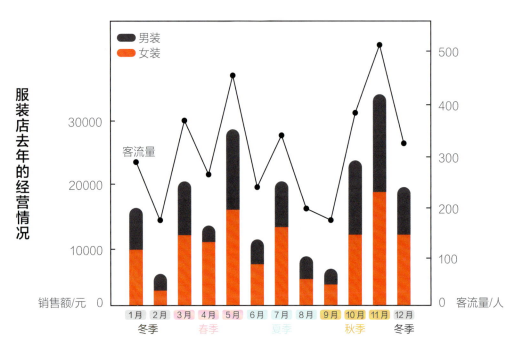

上页图表中,所有的数据都在一个图表中,信息太多,有些信息就会变得很难读取,例如:

什么时候客流量最大?

哪个季度的销售额最高?

男装和女装的销售额各是多少?

男装和女装分别在哪个季度销量最好?

把上面的信息分解之后再将图表归纳如下。

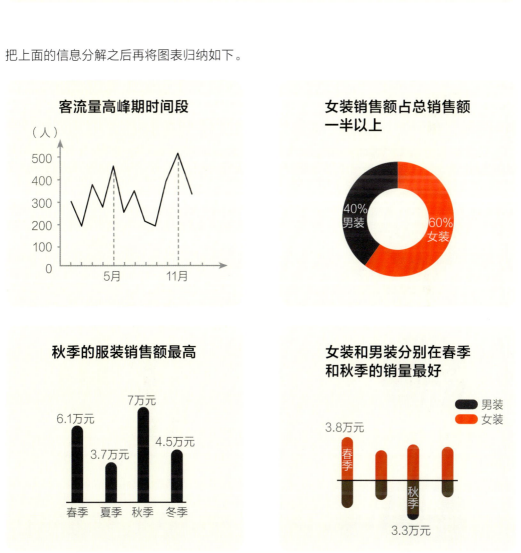

如果将信息明确之后再确定图表的表现形式,就能更方便传达信息。

# 正确使用不同的图表

图表的类型多种多样，当了解不同符号及图表的意义之后，就可以选用合适的符号及对应的图表来直观地表现数据。

**符号展示**

| 符号简介 | | 图表 |
|---|---|---|
| % 占比 | 需要计算个体占总体的比例时，可以使用饼状图。 | 饼状图 |
| ≥ 数据大小 | 在统计项目个体变化情况时，使用横向条形图更合适。 | 横向条形图 |
| ⇅ 涨幅变化 | 统计总量的涨幅情况时，可以使用竖向柱状图。 | 竖向柱状图 |
| 分布 | 统计总量分布范围波动情况时，折线图能够清晰地展现。 | 折线图 |

## 比例 / 份额

将各部分所占比例扇形化，项目之间更容易进行比较

圆代表整体为100%，如果总量不是100%，则容易出现统计不准确的情况

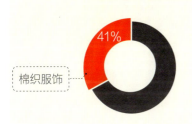

通过环形面积的对比可以发现，这一季度中棉织服饰的销售额占41%。

棉织服饰 41%

牛仔面料畅销，占35%。

第一名 牛仔 35%
第二名 棉织 23%
第三名 针织 18%

## 大 / 小 / 多 / 少

项目名称的长度不受影响

棉织外套、T恤
针织薄线衣、短袖
牛仔裤和牛仔外套

项目名称之间有上下关系

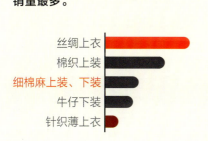

本季度的新品丝绸类服饰热度最高，销量最多。

丝绸上衣
棉织上装
细棉麻上装、下装
牛仔下装
针织薄上衣

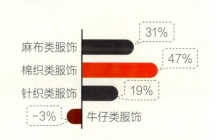

上个月牛仔类服饰销量不乐观，出现退货。

麻布类服饰 31%
棉织类服饰 47%
针织类服饰 19%
牛仔类服饰 -3%

## 增 / 减 / 稳定 / 变化

从左至右能清楚地看到顺序的变化

柱状图的高低变化能看到量的变化

四月份销售额比预期低,从左到右看到柱状图的高低变化。

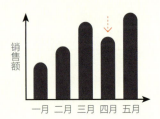

顾客的回购次数也可以通过柱状图的高低变化看整体的变化。

## 集中 / 分散 / 范围 / 频率

直观地反映数据分布的波动情况

即使起伏的点很多也能连成线,连在一起,可以给人流畅的感觉

通过变化的频率可以看出,10月的销售量最高。

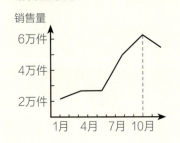

通过变化的趋势可以看出,销售额从6月开始激增。

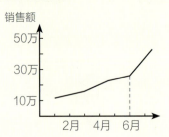

# 犹豫是否使用图表的时候……

图表的种类有很多，每一种类型都有其自身的特点，因此在实际生活中，确定最终目的后再选择合适的图表，可以达到事半功倍的效果。

## 是否需要进行对比

表示百分比　　为了进行对比

在同一组数据之间做对比，选择饼状图就足够了。如果两组或两组以上的数据之间需要对比，选择柱状图更加适合。

## 按项目的类型来选择

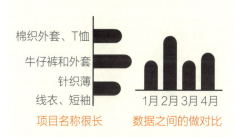

项目名称很长　　数据之间的做对比

如果项目名称较长，选择左边的横向图表更加适合。而柱状图更加适合从左到右表现时间变化的项目，这样看起来会更加流畅。

## 根据数据性质来选择

以0为基数　　基数过大

基数小、统计范围小时可以选用柱状图。折线图主要体现数据的变动幅度，适合表现基数大的数据。

## 按数据多少来选择

数据较少　　数据较多

在数据比较少时，柱状图可以直观地体现量的变化。数据越多、基数越大，用折线图更容易表现整体的变化和走势。

# 图表里的信息变化

将信息转化为图表后，虽然已经使数据看起来有了大致的变化和区别，但在此基础上仍然需要将图表里的信息再次进行完善。强调重要信息、弱化次要信息，使信息之间存在主次关系，这样可以使图表展示的信息更加清晰明了。

## 表示强调

### 突出强调

### 分组强调

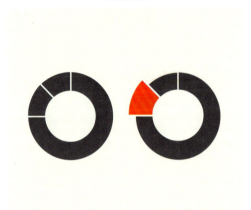

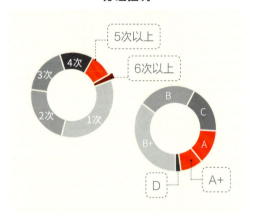

在环形图中，如果只看整体数据，左侧的图表就足够了。如果需要强调局部，则可以参考使用右侧的图表。

用颜色的深浅表示程度，用红色等颜色表示情况更好的部分，通过色彩对数据进行区分。

## 提炼信息

### 减少项目数量

### 减少文字、颜色

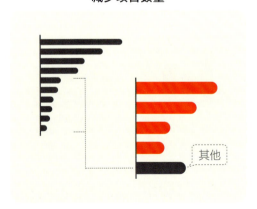

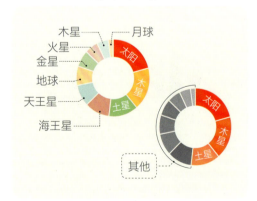

项目数量过多时，不一定要全部展示，将相似的数据合理归纳在一起会更加简洁。

不必展示全部数据，减少不必要的文字和颜色，只传达关键信息。

## 直观判断

### 负值用红色表示,朝向反方向

基准线以下的一般为负值,而红色会让人联想到赤字,非常适合表现负值。

### 用浅色或者虚线表示未知数据

可以将未知数据的用色减淡或者用虚线作区分。

## 避免误导

### 标准值从 0 开始

对于图表而言,基准线的数值大多数是以0为起点的,否则容易看错或误读。

### 注意立体表现

正确把握立体图表的高度和面积很困难,容易带来视觉上的错误,尽量避免使用立体图表。

# 分辨图表的优劣

一般的图表都简单易懂，但有的图表也会传达错误的信息。下面为大家介绍实际生活中常见的具有"迷惑性"的图表。

### CASE 1 假装占有率很高

下面左侧的立体饼状图看上去像是A>C>B，而从右侧的图中可以看出B和C实际上是一样多的，因此左边的图表让人产生了错觉，需要慎用。

### CASE 2 假装涨幅增加

下面左侧图表看上去涨幅高出很多，但需要注意的是，基准线的数值不为0。在基准线的数值为50的基础上，即使涨幅不是很高，也会显得很高，这会误导判断。

### CASE 3 假装暴跌

下面左侧的折线图从转折点看，呈下降趋势，但旁边的数值是1000~0减少的，因此实际情况应该像右侧的图表一样，转折点之后的数值是上升的，这种故意颠倒数值的图表是很不严谨的做法。

# 优化数据的视觉表现

数据归纳好后,就要开始制作图表了。通过调整线条的粗细,可以使图表显得更精简。除此之外,也可以尝试做出不同颜色的变化效果,如将不透明度降低能使整体看起来更细腻。

## 结合照片

根据照片主题将数据结合在里面,这样更有代入感,形式表现上也更美观、舒适。

## 结合主题

图表中的数字和辅助线越少、越细,看起来就会越清爽。将不同主题的数据与相关的物体结合表现,图表会显得更加生动灵活。试着将数据与生活中的相关事物进行视觉化表现吧!

设计题:请设计一张关于自己健康饮食的可视化设计图,设计要求用图形展示数据,让展示的信息更直观,参考如下。